누구나 쉽게 따라하는

머리 굵어지화

누구나 쉽게 따라하는

민화 궁필화

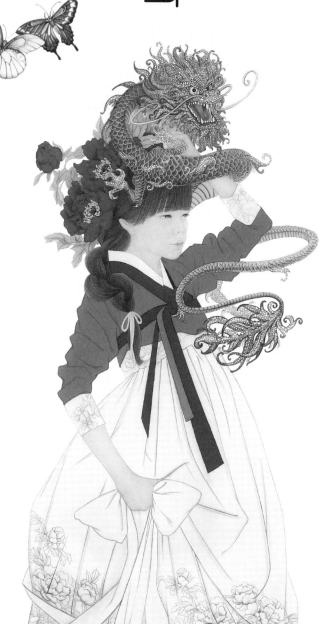

글 그림 김정란

전통 세필화의 아름다움에
시대의 감성을 더한 모던 공필화

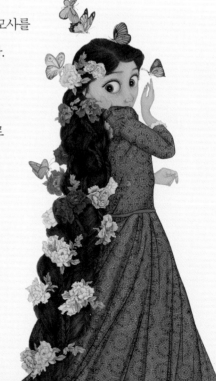

공필화는 중국화에서 비롯된 회화 장르입니다.

사실적 묘사보다 그림의 정신을 중요하게 생각하는 사의화寫意畵에 대비되는 개념으로 대상을 세밀하게 관찰하고 공들여 묘사하는 그림을 이야기합니다. 그렇다고 한국 회화에 그런 그림이 없었던 것은 아닙니다. 신사임당의 초충도, 남계우의 나비, 김홍도의 맹호도, 고려의 불화, 조선시대 초상화 등 가는 털 하나까지 섬세하게 묘사한 그림들이 그것입니다. 그런데 우리나라 미술사에서는 이러한 기법의 그림을 분류해 두지 않았습니다. 그렇기에 공필화라는 용어를 사용하고 있지만 한국화의 한 부분으로 이해해도 좋겠습니다. 저는 이런 그림을 한국세필화라는 이름으로 작품 활동과 교재 개발에 애쓰고 있습니다.

동양의 화론 중 전이모사轉移模寫라는 용어가 있습니다.
선인의 그림을 본떠 그리면서 그 기법을 체득하는 것입니다. 이 교재가 전이모사를 하는 데 도움을 줄 수 있기를 바랍니다. 또 온고지신溫故知新이란 말도 있습니다. 옛것을 익히고 그것을 미루어서 새것을 알아가는 것입니다. 역시 이 교재를 통해 익힌 기법으로 새로운 작품을 창작하기를 바랍니다. 옛것을 아는 것은 새로운 것을 찾아가는 공력을 단축시켜 줍니다. 처음부터 붓을 잡고 제멋대로 시도해 보는 것보다 이 교재를 통해 기법을 익히고 숙련하여 원하는 표현을 할 수 있게 되기를 바랍니다.

2020년 11월 김정각

Contents

Chapter

01

공필화는
어떤 그림일까?

사의화와 대비 개념

공필화는 중국의 회화 장르로 가는 붓을 사용하여 세세하고 정밀하게 묘사하는 그림이다. 중국의 회화는 기법에 따라 크게 '공필화工筆畵'와 '사의화寫意畵'로 구분된다. 공필화는 대상을 세밀하게 그리면서도 표현이 깔끔하고 채색이 정교한 그림인 데 반해, 사의화는 묘사 대상을 작가의 의도에 따라 사실묘사보다는 감각에 의존하여 수묵 위주의 간결한 터치로 표현하는 그림이다. 한·중·일 모두 이러한 종류의 그림이 없었던 것은 아니지만 중국 회화의 역사에서 공필화는 직업 화가(화원)들을 중심으로 상당한 비중을 두고 발전하여 왔다.

발묵과 파묵 등 일필一筆을 중요하게 생각하는 수묵 위주의 문인화와는 달리 공필화는 외형의 사실적 묘사에 치중하여 형태와 색채를 세밀하고 정교하게 그리므로 기교적인 그림이라고 볼 수 있다. 따라서 '공치화工緻畵'라고도 부른다. 사의화는 중국 남쪽 지역에서 주로 발전하여 남종화라고도 하며, 반대로 북종화는 북쪽 지역에서 발전된 그림으로 장식성이 강한 화조(새와 꽃)나 영모(새와 여러 동물) 등의 그림, 또는 자세한 묘사를 필요로 하는 초상 인물화, 청록산수와 같이 산수자연을 그리되 세밀하게 묘사하고 채색하는 그림 등을 지칭하는 용어다. 이러한 그림들은 주로 궁 장식과 기록 등을 맡았던 직업 화가들에 의해 그려졌기 때문에 원체화풍으로 알려져 있다.

많은 사람들이 동양화라고 하면 사의화를 먼저 떠올린다. 동양화는 내재적인 정신이나 의취를 중요하게 생각한다고 알고 있기 때문에 사실을 그대로 묘사하는 공필화는 동양화의 개념에서 멀게 느끼는 인식이 일반적이다.

공필工筆은 회화적 감수성보다 표현하려는 대상을 꼼꼼하고 정밀하게 그린다는 뜻으로 '공工'이라는 글자와 붓을 사용하여 그리기 때문에 '필筆'이라는 글자를 사용한다. 모필을 사용하여 그리기 때문에 동양화에서 강조되는 필선을 무시할 수 없는 그림이기도 하다. 이러한 선은 기본적으로 서예, 문인화의 필법과도 유사하지만, 일필에서 생겨나는 율동감과 파묵, 발묵 등 강한 필력을 드러내는 선이 아니라 철선묘鐵線描, 유엽묘柳葉描와 같이 변화가 적고 고요하며 간결한 선을 주로 사용한다. 또 가는 면상필로 형태의 윤곽을 먼저 묘사하고 그 안에 채색을 하는 '구륵법鉤勒法'을 사용하는 것이 기법적인 특징이다.

서양의 세밀화와 구분

세계 미술사를 보면 중국의 공필화와 비슷한 종류의 그림들을 많이 볼 수 있다. 일본의 린파林派 그림, 이슬람과 인도의 세밀화細密畵, miniature, 유럽의 장식화나 식물화botanical 등 필법은 다르지만 세밀하고 장식적인 그림이라는 점에서는 비슷하다.

일본의 린파는 17세기 다와라야 소타쓰俵屋宗達(?~1640)의 장식화에서부터 형성되었다. 소타쓰는 당시 성행했던 수묵화보다는 세속화의 전통을 발전시켜 부채나 병풍

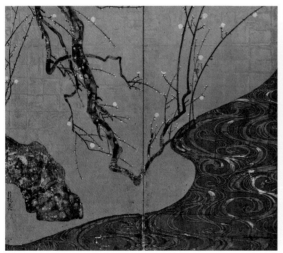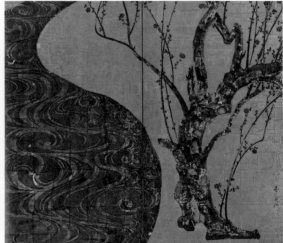

▲ 오가타 고린, 〈홍백매도병풍紅白梅圖屛風〉 한 쌍 금지에 채색, 각 병풍 155.6×172cm, 시즈오카현 아타미시 모아미술관

등에 장식적인 그림을 공방에서 그려내는 상업 미술을 발전시켰다. 린파는 소타쓰의 계승자인 오가타 고린尾形光琳(1658~1716)의 이름을 따서 이름붙여진 화파다. 고린의 예술은 소타쓰의 예술보다 가볍지만 우아했고 소박하여 장식적인 아름다움이 컸다. 이러한 화풍은 이후 오가타 겐잔尾形乾山(1663~1743), 사카이 호이츠酒井抱一(1761~1828) 등에게 영향을 미쳐 에도江戸(1603~1867) 시대에 장식성이 강하며 일본의 색을 가진 독창적인 화풍으로 자리 잡았다. 이 화풍은 강렬한 색채와 장식적인 일본 고유의 회화 장르인 야마토에大和繪 전통에 중국의 수묵화 기법을 조화시켜 좀 더 세련되고 화려한 분위기를 창조하여 근대 일본화 형성에 커다란 기여를 하였다. 이후 린파는 건축과 공예 등 생활과 밀착된 것은 물론 순수 예술에 있어서도 일본인의 미적 감각에 깊은 영향을 주었다.

유럽의 미술사에서도 세밀한 기법으로 표현된 장식적인 그림들이 있다. 미니아튀르라고 하는 세밀화는 13세기부터 17세기까지 페르시아 문화권에서 유행했던 작은 그림으로 선이 섬세하고, 색채가 아름다우며, 장식적인 그림으로 형식적이며 평면적인 그림이다. 이 화풍은 이슬람 회화에 도입되면서 큰 발전을 이루었는데, 이슬람의 세밀화는 상아나 낙타 뼈를 곱게 연마하여 그 위에 가는 붓으로 물감을 묻혀서 그림을 그렸다. 이슬람 미술은『코란』이나 그 밖의 책들의 장식이나 삽화로 그려졌

▼ 〈황제 샤 자한과 황비 뭄타즈 마할〉

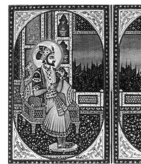
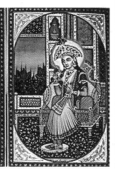

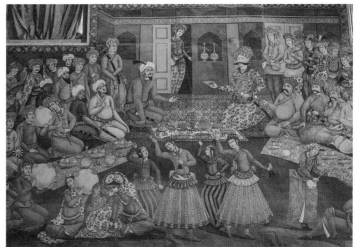

▲ 이란 이스파한 40주 궁전의 벽화

기 때문에 종교적인 그림들이 많다. 그러나 세속적인 공예품과 세밀화에서는 종교성이 완화되고 기하학문양, 식물문양, 아라베스크, 문자문양 등 평면적이며 연속적이고 장식성이 강한 그림으로 발전하였다. 13세기 중엽 이후 추상적인 문양의 세밀화는 몽골 침입 결과로 중국 화풍의 영향을 받아 이른바 '몽골파'의 세밀화가 등장하기도 하였다. 송대 이후 급속히 발전한 공필 화조화의 간접적인 영향이라고 추정할 수 있다. 이렇듯 사실적인 화풍으로 변모한 세밀화는 페르시아, 인도 등지로 뻗어나가 발전했다.

우리가 흔히 보태니컬이라고 부르는 세밀화는 식물을 그린 그림이다. 보태니컬은 '식물학' '식물성'이라는 의미다. 이러한 뜻에서 보태니컬 아트는 식물을 관찰하고 세밀하게 그려내는 고대 그리스 시대 식물학과 의학서에서 출발한 것이다. 근대에는 탐험 열풍으로 신대륙이나 아시아 등의 진귀한 동·식물을 묘사한 세밀화가 출현하였다. 현대에 이르러서는 식물 삽화, 식물 세밀화 등 예술 영역으로 자리 잡았지만, 보태니컬 아트는 식물학에서 파생된 분야인 것이다. 보태니컬이 약초나 식물들을 채집하고 조사하는 데 활용되었기 때문에 '식물을 그리는 미술'이라는 의미가 강조되어 보태니컬 아트가 된 것이다. 다른 수채화 꽃 그림과는 달리 식물학적인 관점

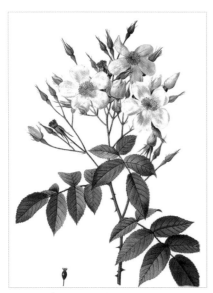

▲ 르두테, 〈채색된 장미들〉

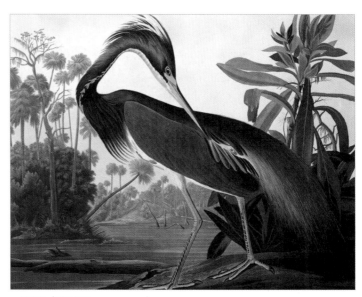

▲ 오듀본, 〈삼색 헤론Tricolored Heron〉

에서 식물의 특징을 정확하고 세밀하게 나타내기 때문에 꽃잎과 잎사귀의 형태, 무늬, 암술, 수술, 꽃받침, 줄기 등의 세부적인 것과 그 식물의 생태 등을 잘 관찰하고 이해하는 것이 중요했다.

보태니컬 역사에서 피에르 조제프 르두테Pierre Joseph Redouté(1759~1840)는 장미 세밀화로 유명하다. 프랑스 궁정화가로 나폴레옹과 조세핀을 위한 말메종의 정원 꾸미기에 동참하고 장미를 연구하여 〈말메종의 정원〉이라는 장미 관찰 세밀화와 486개의 그림들을 실은 『백합들』이라는 식물 관찰 세밀화집을 발간하기도 했다.

한편 제임스 존 오듀본John James Audubon(1785~1851)은 미국의 조류학자로서 미국에서 서식하는 새들을 관찰하여 묘사한 그림들을 모은 화집, 『미국의 새들』을 총 4권 발간하였다. 북미 대륙의 새 700여 종 가운데 497종의 새들을 실제 크기로 그려서 생태학적으로는 물론 예술적으로도 높은 평가를 받았다.

대상을 세밀하게 묘사한 그림은 우리나라 회화에서도 찾아볼 수 있다. 고려 시대의 불화, 조선의 초상화, 궁중 행차도 등은 세밀한 필법을 이용하여 사실적 묘사에 치중한 그림들이다. 또 문화적으로 황금기를 누렸던 조선 시대 후기 변상벽의 고양이, 남계우의 나비, 김홍도의 호랑이, 신사임당의 초충도 등도 이러한 계보의 그림이라고 할 수 있다. 그러나 중국과 마찬가지로 동기창의 상남폄북上南貶北 화론은 우리나라 문인과 화원에게도 큰 영향을 미쳤다. 사의적인 문인화는 높은 가치를 주고 세밀하게 그리는 채색 위주의 그림을 천시 여기는 경향은 불화의 뛰어난 예술적 가치에도 불구하고 독립된 장르로 발전하는 것을 방해했다고 생각한다. 특히 우리나라 미술사에서는 이런 종류의 그림들을 분류할 수 있는 용어조차 없어서 단지 소재에 따라 '화조화' '영모화' '초충도'로 분류하고 있는 실정이다. 중국의 '공필화', 일본의 '린파', 이슬람의 '세밀화', 유럽의 '보태니컬' 등 이러한 그림을 특징지을 수 있는 명칭이 존재한다면 이러한 장르 그림을 연구하고 발전시키는 데 도움이 될 것이다.

조선 시대 민화와 구분

　공필화와 필법은 다르지만 흔히 구별하지 못하는 그림 중 하나는 우리나라의 민화民畵다. 민화는 조선 시대 민예적인 그림으로 정통 회화를 모방하여 생활 공간의 장식을 위해, 또는 민속적 관습에 따라 제작된 장식적이고 실용적인 그림이다.

세밀한 묘사를 중요하게 생각하는 공필화와는 달리 간단하고 도식적인 형태가 특징이다. 또한 필법을 중요하게 여기는 모필화의 특징보다는 윤곽을 중시하는 선과 강한 색채가 특징이라 할 수 있다. 공필화는 필선을 매우 중요하게 생각하는 반면 민화는 필선에 큰 의미를 두지 않는다. 민화 역시 모필과 먹으로 윤곽을 그리고 그 안에 채색을 하지만 서예의 필법을 중요하게 생각하는 공필화의 선과는 의미가 다르다. 민화의 선은 윤곽을 중요하게 생각하기 때문에 그림 자체가 회화적이라기보다는 도식적이고 형태가 단순화되어 있어서 디자인적인 요소를 가지고 있다. 또한 색채에 있어서도 공필화는 중국 전통 색(화청花靑, 서홍曙紅, 연지臙脂, 주사朱砂, 등황藤黃 등)을 사용

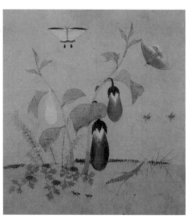

▲ 신사임당, 〈가지와 방아개비〉
종이에 채색, 34×28cm, 국립중앙박물관

◀ 김홍도, 〈송하맹호도松下猛虎圖〉
비단에 수묵담채, 90.4×43.8cm,
리움미술관

▶
남계우, 〈화접도花蝶圖〉
종이에 채색, 127.9×28.8cm,
19세기, 국립중앙박물관

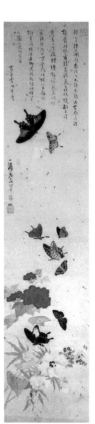

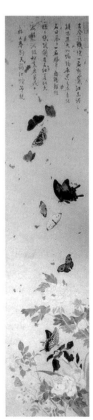

하여 중채해서 옅고 단아한 것을 우수하게 생각하지만, 민화는 주로 오방색(황黃, 청靑, 백白, 적赤, 흑黑)을 사용하여 강한 색감을 표현하는 '진채화'에 더 가깝다.

민화와 공필화를 혼동하는 요소 중 하나는 소재에 있는데 주로 화훼, 초충, 영모 등을 포함하고 있기 때문이다. 그러나 공필화의 소재가 주로 장식적이고 진귀한 것들을 다루었다면 민화의 소재는 우리 무속 신앙과 관계가 있고 길상의 의미가 담겨 있는 것이 많다. 민화는 용어에서 알 수 있듯이 전문 화원이 아닌 서민에 의해 그려진 것이 대부분이었기 때문에 내용이 해학적이고 기술적으로 조악한 그림들도 많이 남아 있다.

민화는 오랫동안 생활과 밀착하여 발전되었기 때문에, 그 내용이나 발상에 한국적인 정서가 깊다.

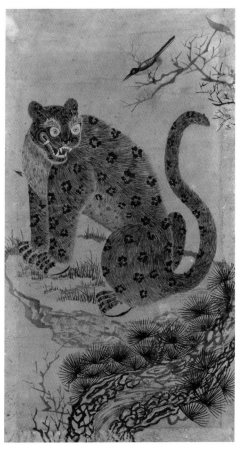

▲ 작가 미상, 〈까치 호랑이〉 종이에 채색,
66×130cm, 조선 시대, 삼척시립박물관

▲ 작가 미상, 〈문자도〉 지본채색, 8폭 중 일부,
80.5×43cm, 조선 후기, 국립민속박물관

Chapter

02

공필화,
무엇을 먼저
알아야 할까?

01

공필화의
필과
선

동양회화에서 선_線은 색을 칠하기 위해 형태를 완결시키는 수단이 아니다. 선은 그 자체로 형과 색, 습기, 질감, 원근 모두를 담을 수 있다. 청대의 화가 운수평_{惲壽平} (1633~1690)은 "필과 먹이 있는 것이 그림_{有筆有墨謂之畵}"이라고 하였다. 이보다 앞서 육조 시대 사혁_{謝赫}은 그림을 품평하는 여섯 가지 중요한 법칙인 화론육법_{畵論六法}을 제시하였는데 그중 두 번째가 골법용필_{骨法用筆}인 것을 봐도 동양회화에서 선_線은 시대를 막론하고 중요한 조형 요소임을 알 수 있다. 육법 중 첫 번째는 기운생동_{氣韻生動}으로 형식적인 문제가 아닌 것을 고려해 볼 때 그림을 그리는 가장 중요한 조형 요소는 골기_{骨氣}, 즉 선_線이라는 것이다. 동양회화를 두고 '선의 예술'이라고 표현하는 이유이기도 하다.

동양회화가 '선의 예술'이라고 하는 또 하나의 이유는, 그림과 글씨의 주요한 매체인 모필의 도구적 특성이 붓을 운용하는 사람의 힘 조절과 선의 흐름이 이미지를 만들어내기 때문이다. 모든 그림이 사용자의 테크닉이 중요한 표현 요소이겠지만, 모필로 그리는 그림은 사용하는 사람의 힘 조절, 각도 조절, 물 조절이 다른 도구보다 더 예민하게 드러난다. 그렇기 때문에 예부터 '용필_{用筆}'이나 '운필_{運筆}' 등 붓을 사용하는 다양한 운용법들이 전해지고 있다.

동양회화에서 선은 서예의 필과 밀접한 관계를 가지고 발전해 왔다. 서예와 회화는 모필_{毛筆}과 먹이라는 동일한 재료를 사용하기 때문에 그 기법과 미적 가치 기준에서 많은 공통점이 있다. '서화동원_{書畵同源}'이란 말처럼 글씨와 그림은 근원이 같다. 그러나 공필화의 선은 서예·문인화의 선보다는 소극적이다. 문인화의 선은 그 자체가

확장되어 면(面)이 되는 몰골법(沒骨法)을 주로 사용하지만 공필화는 몰골뿐 아니라 윤곽을 그린 후 채색을 하는 구륵법(鉤勒法)을 더 자주 사용한다.

필선과 붓의 운용

설명했듯이 모필을 사용하는 동양화에서 선은 곧 면이 될 수 있다. 그렇기 때문에 그림에서 선에 중점을 두느냐 면에 중점을 두느냐에 따라 '구륵법'이라고도 하고 '몰골법'이라고도 한다.

구륵법은 그리고자 하는 대상의 윤곽을 필선으로 먼저 정하여 그리는 화법이다. 갈고리 '구(鉤)'와 굴레 '륵(勒)'을 써서 '구륵'이라고 하는데 먼저 윤곽선을 그리고 형태의 안쪽을 색으로 채워 넣는 기법이다. 단선으로 그리는 것을 구(鉤), 복선으로 하는 것을 륵(勒)이라고 한다. 후자는 '쌍구(雙鉤)'라고도 하며 경우에 따라 채색을 한다. 이렇게 구륵 혹은 쌍구 안에 색을 채워 넣는다는 뜻에서 구륵전채법(鉤勒塡彩法)·구륵진채법(鉤勒塡彩法)·구륵착색법(鉤勒著色法)·구륵선염법(鉤勒渲染法)이라고 한다. 이러한 필법은 주로 대상을 세밀하게 묘사하는 공필화에서 많이 사용된다. 중국 오대(五代) 황전(黃筌)(?~965)이 이 기법을 주로 사용하여 윤곽이 분명한 채색 화조화를 많이 그렸는데, 이러한 이유에서 '황씨체(黃氏體)'라고도 부른다. 화려한 채색 위주의 황씨체는 주로 궁에서 장식을 목적으로 그려지고 전승되었는데 궁중의 화풍을 뜻하는 '원체화(院体畵)'로 발전하였다.

몰골법은 사물의 윤곽(骨)이 없다(沒)는 의미이다. 윤곽선 없이 먹이나 색을 사용하여

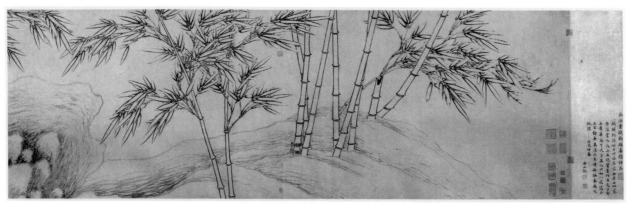

▲ 구륵을 사용한 작품 – 장손, 〈화쌍구죽(元 張遜)〉 **지본수묵**

▶ 몰골을 사용한 작품 – 팔대산인, 〈팔팔조도〉
지본수묵

형상을 그리는 화법이다. 이러한 필은 붓 봉(붓 털과 붓대가 연결되는 부분)이 단단하고 끝이 모아지는 형태의 붓에서 나올 수 있는 표현이다. 붓 봉이 단단하고 끝이 모아지면 그곳에 머금는 수분의 양이 많기 때문에 한 붓으로 농(濃)과 담(淡)을 모두 표현할 수 있다. 이것이 몰골 수묵의 큰 매력이다.

대부분 고대의 벽화나 기록화들이 그렇듯 고대 중국의 전통적인 화법 역시 선묘를 긋고 색을 입히는 방법을 사용하였다. 그러나 북송대 이후 화원을 중심으로 한 공필화는 사의화에 비해 낮은 수준으로 평가되어 후대에는 문인을 중심으로 몰골 기법으로 그리는 수묵 사의화가 주류를 이루며 널리 유행하게 되었다. 수묵 산수화와 사군자가 본격적으로 그려진 오대와 북송 시대에 이르면서 좀 더 다양한 형태의 필법이 표현된다. 또 명대의 문인 동기창이 남종화가 북종화보다 우월하다는 상남폄북론을 주장함으로써 문인화는 더욱 우세하게 되었다.

면은 선에서 시작된 것이다. 그러므로 면은 항상 선의 필법을 의식해야 한다. 구륵법의 선도 몰골법의 면도 결국 다른 차원의 것이 아니라는 것이다. 중국의 회화에서 이 둘은 서로 하나이기도 하고 다른 것이기도 하다.

붓이 바닥에 닿는 면적과 기울기에 따라 다양한 필의 변화를 가져온다. 붓의 끝이 기울어지지 않고 화면과 직각으로 필을 운용하는 중봉(中峰)은 필선의 처음부터 끝까지

붓털이 획의 중심에 있는 것을 말한다. 필봉의 중간은 먹을 머금고 있는 곳이기 때문에 붓이 움직일 때 필봉을 따라 먹물이 아래로 흐른다. 그래서 중봉을 사용하면 먹이 화면에 고르게 스며들어 일정한 굵기의 선을 표현할 수 있다.

중봉과는 달리 붓의 끝이 획의 가장자리를 지나도록 움직이는 필은 측봉側峰이라고 한다. 한쪽으로 치우쳤다고 하여 편봉偏峰이라고도 하는데, 붓을 기울여 붓의 측면이 화면에 닿으며 움직이는 선이다. 붓의 끝이 한쪽으로 치우치면 선이 고르지 않고 붓털의 중간 부분이 닿는 쪽은 불규칙한 면으로 표현된다. 그렇기 때문에 나무 기둥과 바위 같이 거친 부분을 묘사할 때 주로 사용된다.

공필화에서 채색을 하지 않고 선만으로 표현한 작품들을 '백묘화白描畫'라고 한다. 백묘는 선을 드러내는 화법이다. 백묘의 선은 매우 정교해서 장·단長短, 경·중輕重, 완·급緩急, 허·실虛實을 어떻게 사용하느냐에 따라 밀도감, 질량감, 생동감, 조직감, 율동감, 공간감, 딱딱하고 부드러움, 마름과 습함 등의 표현이 가능하다. 따라서 필선만을 사용한 백묘화 작품은 이러한 모든 것들을 응집해서 표현되어야 한다. 이렇게 표현된 작품은 한획 한획이 추상적이고 심미감을 느낄 수 있어서 미학적으로 우수하여 독립적인 예술 작품으로 인정받는다.

백묘는 동양화를 연마하는 데 기본적인 과정으로 입문하는 사람은 물론 기성 작

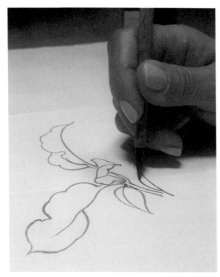

▲ 중봉 붓끝이 직각으로 서 있다

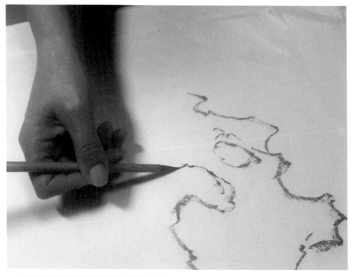

▲ 측봉 붓 봉의 측면이 화면과 닿아 있다

가들도 소홀히 해서는 안 되는 중요한 테크닉이다. 붓을 다룰 때는 필력과 변화가 있어야 한다. 백묘화는 붓을 중심으로 그리는 그림이기 때문에 붓을 다루는 데 미세한 힘 조절이 중요하다. 붓을 운용할 때는 멈췄다가 움직이고 시작하고 끝을 모으는 고도의 테크닉과 집중력이 요구된다. 한획 한획에 방원조세方圓組細(꺽고 구부리는 선의 조화), 곡직돈좌曲直頓挫(곡선과 직선을 자유롭게 구사)를 잊지 말아야 한다.

방원조세, 곡직돈좌를 표현한 다양한 선들

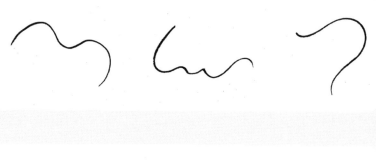

유사묘游絲描

행운유수묘行云流水描

유엽묘柳葉描

죽엽묘竹葉描

정두서미묘釘頭鼠尾描

철선묘鐵線描

감람묘橄欖描

전필묘战筆描

시필묘柴筆描

붓을 사용하여 선으로 형태를 그을 때는 대상마다 특유의 분위기가 있기 때문에 붓의 운용법도 달라야 한다. 그렇기 때문에 붓의 다양한 운용 법칙들을 모두 이해하고 연습하는 것이 중요하다.

붓을 운용할 때는 힘을 모을 줄도 알아야 하지만 놓을 줄도 알아야 하는데 모든 선은 붓끝에서부터 비롯되기 때문에 붓끝은 항상 힘이 있어야 하고 팔과 함께 움직여야 한다. 예부터 위대한 동양의 화가는 모두 선묘에 뛰어났으며, 선을 소홀히 여기지 않았다. 붓과 종이가 닿는 마찰력에 따라 필은 달라지기 때문에 붓을 운용할 때는 움직이는 힘, 멈추는 힘이 매우 중요하다. 선은 붓을 쓰는 사람의 힘輕重 조절과 속도緩急의 조절에서 결정되기 때문이다. 그렇기 때문에 붓끝을 누르고 끌어올리며 옮겨지는 과정에서의 리듬감과 힘을 알맞게 분산하는 연습이 반드시 필요하다.

앞에서도 살펴보았듯이 운필은 크게 몰골법과 구륵법으로 나눌 수 있다. 몰골은 사의화에서 윤곽선을 긋지 않고 한 붓으로 대상의 형상과 농담을 표현하는 것으로 문인풍의 사의화에서 주로 표현되는 필법이다. 반면 공필화에서 사용되는 구륵법은 형상의 윤곽을 선으로 그리고 색을 입히지 않으면 '백묘화'가 되고, 색을 입히면 '쌍구전채법', '구륵전채법'으로 공필 채색화가 된다. 그러나 두 필법 모두 한획 한획을 시작하고 움직이고 거두는 과정에서 힘 조절과 속도에 신중하고 겸허해야 한다. 골법용필骨法用筆의 골骨은 뼈, 즉 선을 의미한다. 인체에서도 뼈가 바르면 균형이 있고 아름답게 느껴진다. 그림에서도 마찬가지다. 선이 바로 서면 그림에 힘이 있고 균형이 잡히고 아름다움을 느낄 수 있다. 또 백묘화는 명암이나 입체감을 직접적으로 표현하는 그림이 아니기 때문에 그림을 그리기 전에 대상을 면밀히 관찰하는 것이 매우 중요하다. 선 하나로 대상의 모든 것을 담아내기 위해서는 대상이 어떻게 형성되어 있는지를 세밀하게 관찰하여 선의 농담, 굵기, 농도 등을 결정해야 한다. 이렇듯 선묘는 단순하지 않다. 단순히 윤곽을 그리는 선이 아니라 선에 모든 표현이 가능하게 하려면 부단한 연습과 훈련이 필요하다.

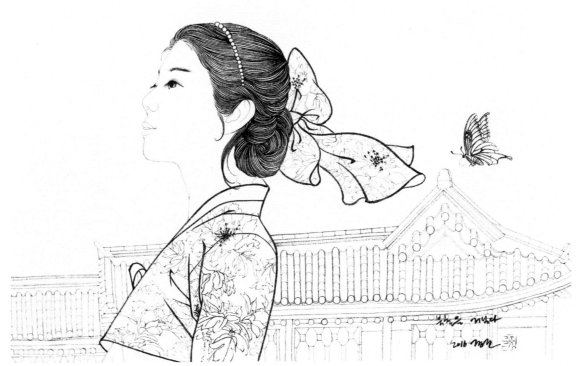

▲ 김정란, 〈북촌을 거닐다〉 숙선지에 선묘, 41×65cm, 2016

필선의 움직임과 질감

공필화의 구륵법에 사용되는 용필에는 선을 시작하는 것과 끝맺는 방법으로 '기起' '행行' '수收' 세 단계의 테크닉이 필요하다. 골기를 잘 살리기 위해서는 중봉뿐만 아니라 시작하는 힘, 움직이는 힘, 맺는 힘의 조절이 관건이다. 따라서 대상의 특징에 따라 힘 조절이 필요한데 예를 들어 다음과 같다.

● **실기실수**
實起實收
강하게 시작해서 강하게 맺는 선이다. 선의 양쪽 끝이 명확하게 드러나 있는 나뭇가지나 단단한 줄기 등을 표현할 때 사용된다. '철선묘鐵線描'를 그을 때 사용된다.

● **실기허수**
實起虛收
시작할 때 명확하게 시작해서 끝은 가볍게 빼는 선이다. 그러나 붓을 거둘 때도 어느 정도의 힘은 유지해야만 한다. 필선을 그을 때는 아무리 가벼운 선이라 해도 힘 조절에 실패한다면 골법용필의 경지에 이르지 못한다. '정두서미묘釘頭鼠尾描'라고 할 수 있다.

● **허기허수**
虛起虛收
선의 양 끝이 사라지는 선이다. 양 끝은 부드럽게 빼지만 선 자체는 가볍지 않게 처리해야 한다. 부드러운 꽃이나 하늘거리는 옷자락을 표현할 때 사용되며 '유엽묘柳葉描'가 해당된다.

● **허기실수**
虛起實收
가볍게 시작하여 거둘 때는 명확하게 끝을 맺는 필선이다. 선의 방향에 따라 실기허수實起虛收의 선을 반대로 적용할 때 사용된다.

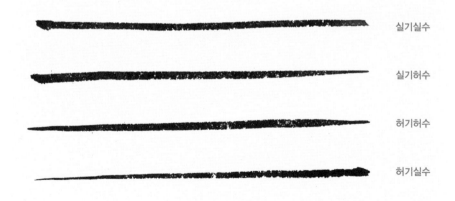

실기실수

실기허수

허기허수

허기실수

다양한 필선은 다양한 질감을 표현할 수 있다. 일반적으로 꽃송이는 얇고 부드러운 선(허기허수)으로 표현한다. 잎이나 줄기는 비교적 두껍기 때문에 선의 양쪽 끝을 거둘 때 힘을 주어 멈추는 선(실기실수)으로 한다. 또 나뭇가지의 거친 질감 표현을 위해서는 선을 멈추면서 꺾거나 끌어서 강약을 주어야 거칠고 힘 있는 선이 표현된다. 이렇듯 다양한 선은 대상에 따라 다르게 적용되기 때문에 대상을 세밀하고 꼼꼼하게 관찰하고 선을 그을 때는 주저함이 없어야 골기 있는 그림을 표현할 수 있다.

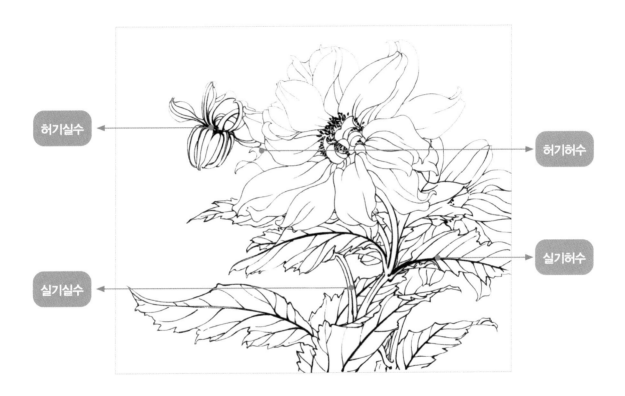

허기실수

허기허수

실기허수

실기실수

표현 대상의 질감을 잘 표현하기 위해서는 선의 농담, 습기, 굵기 등을 용도에 맞게 잘 사용해야 한다.

대상의 다채로운 색채를 위해서는 먹의 농도(농담濃淡)를 잘 맞추는 것이 중요하다. 예를 들어 짙은 녹색의 잎사귀는 색채가 무겁기 때문에 진한 농묵을 사용하고, 옅은 색깔의 꽃은 담묵을 사용해서 선을 그린다. 또 부드러운 질감이나 꽃잎 하나하나를 가볍게 그릴 때는 그 부드러움을 표현하기 위해 습기 많은 습필濕筆을 사용하고, 나뭇가지와 같이 딱딱한 질감을 표현하고 싶을 때는 습기가 적은 건필乾筆을 사용한다. 일반적으로 대상을 묘사할 때 가까운 것은 굵게, 먼 것은 얇게 표현된다. 그러나 그리는 사람에 따라서 표현 방법이 달라질 수도 있다. 선의 굵고 가는 것(조세粗細)을 적절히 사용할 수 있어야 선묘의 멋을 충분히 느낄 수 있다.

동양화에서의 선은 펜과 같이 균일한 것이 아니라 대상의 위치나 질감에 따라 선의 굵기를 다르게 표현한다. 빛을 받아 밝은 부분은 담묵을 사용해서 밝게 표현하는 것이 일반적이다. 꽃이나 잎의 줄기에서 한쪽은 두껍게 한쪽은 얇게 표현하는 것이 둥근 느낌을 잘 살려줄 수 있다.

농담 濃淡

건습 乾濕

조세 粗細

02

공필화의
염법

공필화에서는 구륵으로 그려진 선 안에 색을 넣는 단계를 '채색彩色'이라 하지 않고 '염색染色'이라고 한다. 화면에 색을 올려 칠하는 것이 아니라 비단이나 종이에 색이 은 근히 배어들게 하기 때문이다. 따라서 채색 표현 기법에 대한 용어에도 '염법'이 붙는 다. (그러나 본문에서는 글 전개상 이해를 높이기 위해 채색이라는 용어를 사용할 수 있다.)

앞서 형상을 그려내는 방법으로 선묘의 중요성을 강조했지만, 대상을 풍요롭게 하 고 윤택하게 하고 생명력을 더하는 방법은 색채가 많은 부분을 차지한다. 공필화는 자연의 미를 사실적으로 표현하고자 사생을 중요하게 생각하는 그림이므로 염색 과 정에서도 색이 자연스럽게 표현되어야 한다.

서양의 음영법과 같이 빛에 의한 명암을 표현하지는 않는다. 동양의 필선과 채색 은 서양의 명암법을 따르면 오히려 표현이 부자연스러워질 수 있다. 또 공필화의 색 은 전체적인 통일감을 중요하게 생각하기 때문에 색을 다양하게 사용하지 않는다. 대상물은 빛의 방향과 세기에 따라 여러 가지 색을 띠기 때문에 대상을 사진으로 본 다면 다양한 색이 나올 수 있다. 빛을 중요하게 여기는 서양의 그림들은 하나의 물체 에 다양한 색을 표현한다. 그러나 공필화를 그릴 때는 모든 색을 사실적으로 표현하 지 않는다. 따뜻함, 차가움, 진하고 연함에 따라 간결하게 색을 선택한다.

공필화에서 채색은 기본적으로 '선염법渲染法'을 사용한다. 선염법은 먹이나 색을 칠 할 때 물·색·먹 등의 수분이 마르기 전에 점진적 농담의 변화가 보이도록 칠하는 기법이다. 선염법은 한 붓에는 물감을, 다른 한 붓에는 물을 묻혀 색을 칠한 후 물 붓

으로 바림하여 점진적으로 그러데이션 효과를 내는 기법이다. 몰골법은 한 붓에 농담을 조절하여 일필로 표현하지만 구륵전채법은 두 개의 붓을 가지고 붓자국이 보이지 않도록 색을 펼치며 세심하게 표현한다. 바림은 물을 사용하여 진한 색으로부터 점차적으로 흐리게 해주거나, 다른 색으로 서서히 변화를 주는 붓질이다. 공필화의 선염 기법에서 요구되는 중요한 테크닉은 엷음에서 진함으로, 혹은 진함에서 엷음으로 변해가는 과정에서 물의 윤기를 균등하게 표현해야 한다는 것이다. 몰골화에서 화면에 붓을 대고 한쪽 방향으로 움직여야 하듯이 염색할 때도 붓을 한쪽 방향으로 일정하고 간결하게 힘을 주어야 한다.

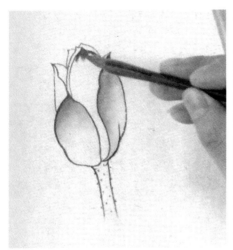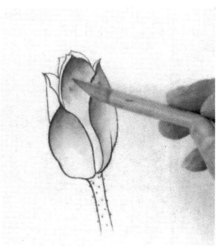

▲ 색을 먼저 칠하고 물로 바림하는 선염 방법

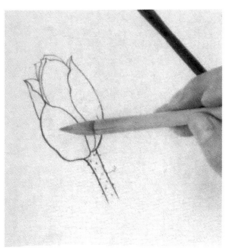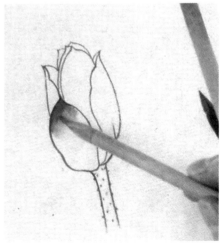

▲ 물을 먼저 바르고 색을 칠하는 선염 방법

붓을 사용할 때는 주로 두개의 붓(색 붓과 물 붓, 혹은 색 붓과 색 붓)을 번갈아가면서 사용한다. 수분이 마르기 전에 빠르고 자연스럽게 색을 바림하기 위해서다. 선염을 할 때 붓은 물 붓과 색 붓을 한 손(하나는 검지와 중지 사이, 다른 하나는 중지와 약지 사이)에 잡고 번갈아가며 색과 바림을 하는 것이 효과적이다.

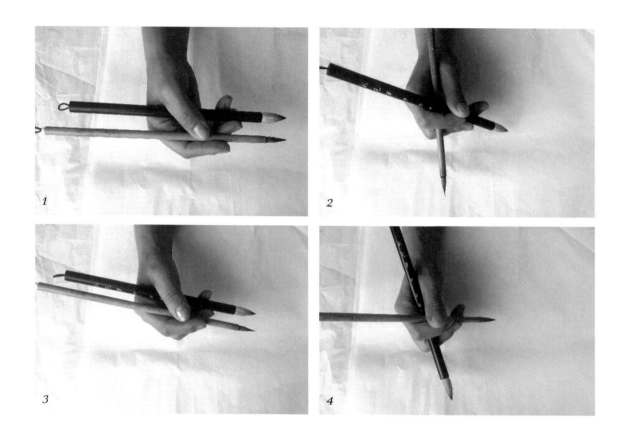

1 물 붓과 색 붓을 검지와 중지, 중지와 약지 사이에 나란히 끼운다.

2 색 붓을 끌어와 중지와 약지 사이에 끼우고 색을 칠한다.

3 색 붓을 처음 위치에 끼운다.

4 물 붓을 끌어와 중지와 약지 사이에 끼우고 물로 바림한다.

색의 농담은 몰골화에서와 같이 한 번에 조절하는 것이 아니라, 담묵 혹은 담색을 여러 번 선염하여 톤을 만든다.

1

2

3

〰〰〰〰〰〰〰〰〰

1 먹으로 선염하면서 농담을 준다.

2 색을 사용하여 부분적인 농담을 만든다.

3 전체적인 색감을 주며 마무리한다.

염법의 종류

공필화의 염법은 기본적으로 선염법을 사용하지만 염하는 방법과 면적에 따라 다양한 명칭을 가지고 있다. 비슷해 보이기도 하지만 그림을 그리다 보면 그 명칭은 모른다 해도 여러 가지 방법을 자연스럽게 익히게 된다. 명칭이 중요한 것은 아니지만 다양한 선염 방법을 알게 된다면 좀 더 세밀하게 테크닉을 구사할 수 있고 다양한 표현을 할 수 있을 것이다.

분염

분염分染은 공필화 채색에서 가장 기본적이고 중요한 기법으로, 부분적으로 색이나 먹을 칠하고 바림하여 농담의 변화를 표현하는 기법이다. 서양화에서처럼 빛에 의한 명암법은 아니지만 대상의 밝고 어두운 면을 구별하여 자연스러운 바림으로 표현하는 방식이다. 형태가 마주 닿아 있어서 면과 면을 구별해야 할 경우나 화초의 잎사귀, 옷자락 등의 방향을 바꾸는 부분에서 사용할 수 있다.

통염

통염統染은 전체적으로 넓게 색을 입히고 바림하는 방법으로 분염 기법을 좀 더 넓게 표현하는 것이라고 생각하면 된다. 꽃 한 송이 잎사귀 하나도 분염과 통염이 함께 있어야 색의 농도가 자연스러워진다. 통염은 분염보다 범위가 넓기 때문에 넓은 붓으로 수분을 많게 하여 색을 칠한 후 물 붓으로 형태의 끝까지 바림한다.

조염과 평도

조염罩染과 평도平涂는 농담 없이 균일하게 칠하는 방법이다. 조염은 분염 후 색을 투명하고 넓게 덧바르는 방법이다. 평도는 분염하기 전에 전체적으로 밑색을 칠하는 것으로 물, 바위와 같이 넓은 부분을 전체적으로 칠할 때 사용되는 기법이다. 즉, 조염은 분염이나 통염 후에 하는 작업이고 평도는 분염이나 통염 전에 하는 작업이다. 붓을 사용할 때는 꽃잎이나 잎이 자라난 방향으로 균일하게 채색해야 한다. 색을 칠한 화면이 머금고 있는 수분의 양도 적당해야 한다. 칠하는 과정에서 물이 고이면 마른 후 얼룩이 생기기 때문에 화면이 전체적으로 균일한 수분을 가지게 하는 것이 중요하다.

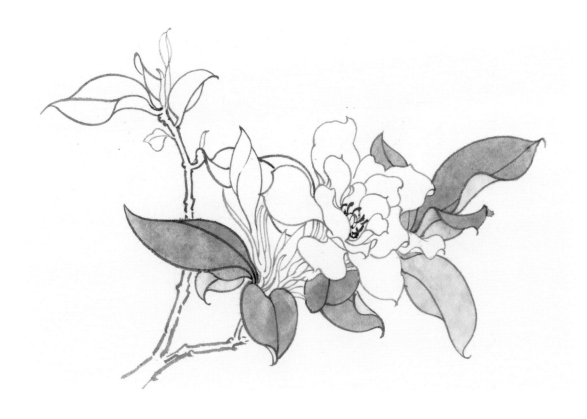

접염

접염接染은 색이 마르지 않은 상태에서 두개의 붓으로 색이 번지도록 하는 방법이다. 몰골화에서 주로 많이 쓰는 기법인데 구륵화의 채색에서도 쓰인다. 단시간에 빨리 표현해야 하는 기법이기 때문에 마른 후 계속 덧칠하는 분염보다 시간을 단축할 수 있으며 가볍고 경쾌한 표현에 효과적이다. 분염을 할 때와 마찬가지로 접염을 할 때에도 한 손에 두 개의 붓을 들고 서로 번갈아가며 한다. 두 붓의 수분량이 조화로워야 자연스러운 표현이 가능하기 때문에 물을 조절하는 감각을 익히는 것이 중요하다.

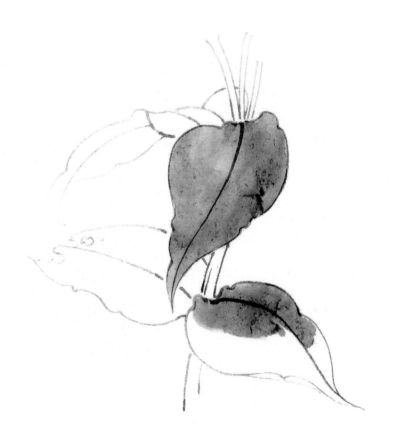

점염

점을 찍었을 때 형성되는 윤곽을 점염点染이라 한다. 윤곽을 그리지 않고 붓 하나에 서로 다른 색을 섞이게 해서 두 색이 자연스럽게 어우러지게 하는 기법이다. 이러한 방법은 몰골 기법의 하나로 색채와 농염의 변화를 한 번에 표현할 수 있어서 정돈된 분위기보다는 자연스러운 분위기를 낼 때 효과적이며 색을 촉촉하게 표현하기에 용이하다.

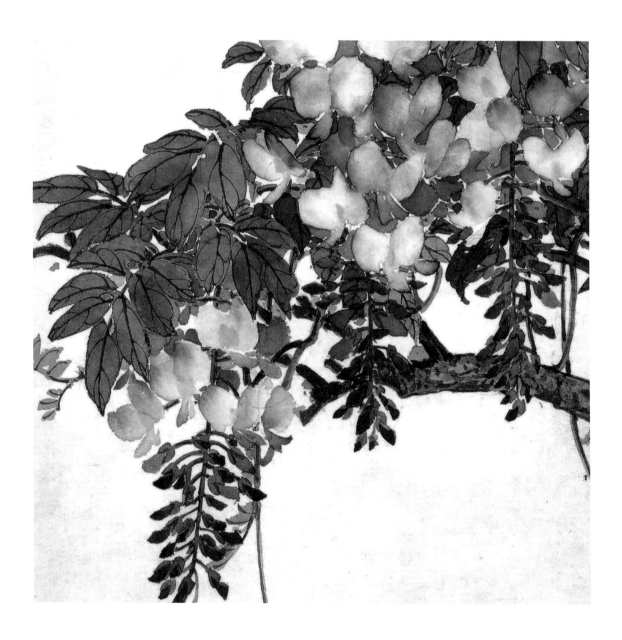

홍탁

홍탁烘托은 넓은 면적을 고루 칠하는 방법이다. 예를 들어 큰 잎을 칠할 때 밑색을 칠한 후 분염하기도 하고, 또 흰 꽃을 그릴 때 바탕을 먼저 넓게 칠하고 흰색으로 분염하기도 하는데 이와 같이 넓은 면적을 평도로 균일하게 칠하는 방법을 홍탁이라고 한다.

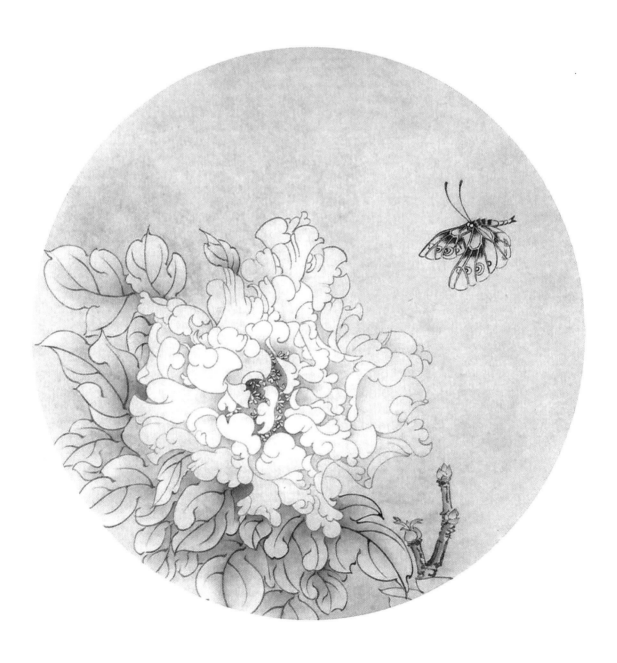

적수

적수積水는 화면이 촉촉한 상태에서 물과 색이 합쳐지거나 마르면서 자연스럽게 나오는 효과다. 몰골법에서 발전한 표현 기법으로 점차 발묵법, 포묵법 등의 표현으로 발전되었다. 적수법은 물을 많이 사용하여 색에 물을 넣어 자연스럽게 스며들게 하는 것인데 마르는 정도에 따라 습윤 상태의 때를 잘 맞추어야 효과적으로 표현할 수 있다.

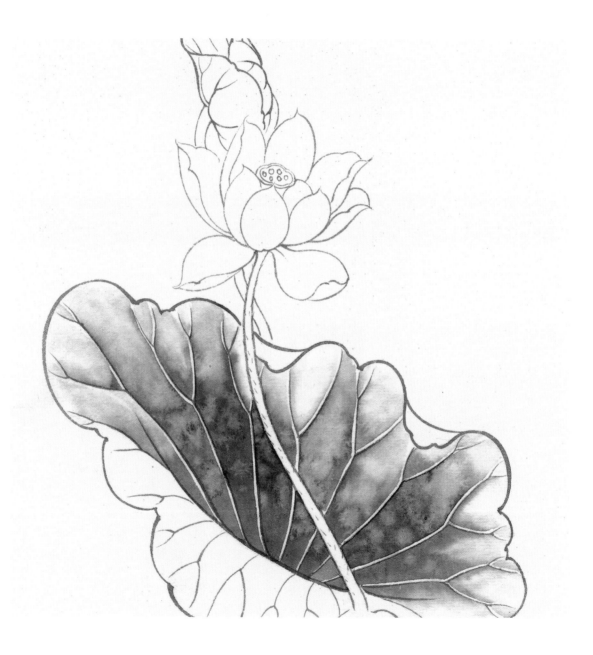

탁염

탁염托染은 주제가 드러나 보이도록 대상의 뒤쪽에 색을 강하게 칠해 바림하는 방법
이다. 탁염이 적용되는 부분은 배경이거나 실물이거나 상관없이 주제를 부각시키기
위해 뒷면을 가라앉게 하는 방법이다. 예시 그림에서는 국화꽃을 드러내 보이기 위
해 꽃 주변을 농묵과 담묵을 사용하여 눌러주어 상대적으로 꽃이 밝아 보이게 했다.

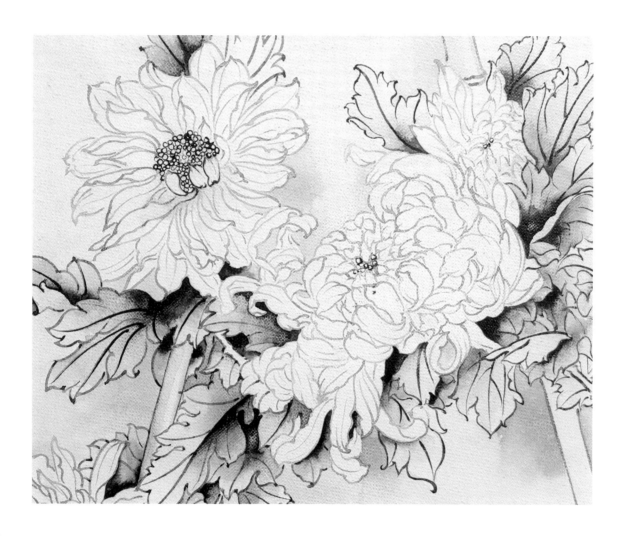

입분

입분立粉은 꽃잎의 끝에 흰색을 짙게 넣어 입체감을 표현하기도 하고 농도를 진하게 해서 퇴적시킴으로 돌출되어 보이도록 하는 기법이다. 주로 꽃술에 많이 쓰이는데 암술, 수술, 꽃낭 표현에 쓰인다. 꽃술은 꽃 머리의 중심이기 때문에 반드시 돌출되어야 한다. 수술의 선은 밝은 노랑색 또는 흰색을 많이 사용한다. 주로 태백 혹은 담황색에 물을 적게 사용하여 붓 끝에 색을 살짝 찍어 걸쭉하게 물방울 모양으로 찍는다. 그런데 마르고 나면 수분이 날아가면서 두께감이 사라지기 때문에 충분한 양으로 점을 찍을 필요가 있다. 적절한 물 조절이 중요하고 광범위하게 찍으면 산만한 분위기가 되기 때문에 간결하게 포인트를 줄 수 있을 정도로만 찍어준다.

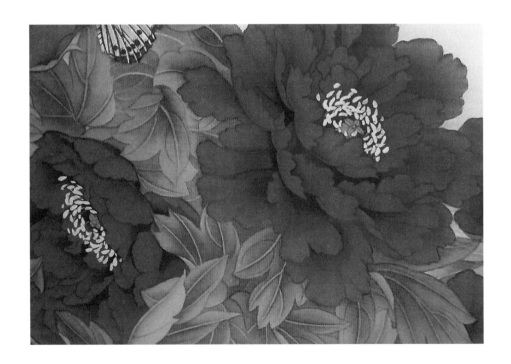

이상 공필화의 다양한 염색 기법을 알아보았다. 그러나 회화는 창작을 기본으로 하는 예술이다. 여기서 소개한 기법들은 전통적인 공필화에서 표현하는 기법이지만 그림을 그리는 데 절대적인 원칙은 아니다. 그림을 그리는 데는 테크닉 못지않게 감각적인 부분이 중요하기 때문이다. 또 예시로 보인 그림들은 화훼를 다루었지만 공필 인물화에 있어서도 같은 기법들을 적용하여 그린다. 창작을 하는 과정에서 법칙이란 없지만 옛 그림을 배우는 단계에서 기본적으로 알아야 할 몇 가지 규칙들을 익힌다면 입문 단계에서 훨씬 용이하게 학습할 수 있다.

염색 시 유의사항

공필화에서 색을 염할 때 다른 그림들과 구별되는 몇 가지 주의사항이 있다. 채색화, 수채화 등에 익숙하다면 공필화의 염법이 다소 생소하게 느껴질 수 있는데 다음의 사항들을 잘 숙지한다면 자연스러운 색을 표현할 수 있을 것이다.

첫째, 어두운 색부터 밝은 색으로 칠한다. 보통의 그림은 밝은 색을 전체적으로 먼저 색칠한 후 점차 어두운 색으로 표현하지만 공필화의 경우는 어두운 색으로 먼저 무게감을 준 후 물상 본래의 색을 전체적으로 칠해준다. 또 원하는 색은 가급적 접시에서 섞을 것이 아니라 화면에 색을 중첩하는 방식으로 하여 최종 색을 표현한다. 예를 들어 초록의 잎사귀를 색칠할 경우 먹으로 분염하여 깊은 무게를 만들고, 화청 또는 태청으로 통염한 후, 마지막으로 노랑색으로 조염하는 방식으로 표현한다. 결과적으로 초록의 잎사귀가 표현된다. 색을 중첩하여 칠하면 단번에 원하는 색을 만들어 칠하는 것보다 깊고 풍부한 색을 표현할 수 있기 때문이다. (35쪽 선염 단계 참조)

둘째, 담묵(색)부터 농묵(색)으로 칠한다. 위에서 어두운 색을 먼저 칠한다고 했는데 그렇다고 해서 농도를 진하게 하는 것은 아니다. 색은 진한 색으로부터 칠하되 농도는 묽게 시작하여 서서히 진하게 하는 것이 좋다. 색이 계속 중첩되기 때문에 아래쪽을 농하게 하면 윗색을 바림하는 과정에서 밑색이 밀려나오기 때문이다. 같은 색이라 할지라도 한 번에 농하게 칠하는 것이 아니라 여러 번 반복하여 색이 우러나올 수 있도록 한다. 앞의 설명을 반복하자면 공필화에서 염색이라고 표현하는 이유는 화면에 색을 덮는 개념이 아니라 색이 화면에 서서히 배어들도록 하기 때문이다.

셋째, 좁은 면부터 넓은 면으로 칠한다. 채색 과정은 분염→통염→조염 순으로 하는 것이 좋다. 설명했듯이 색은 어두운 색부터 좁게 시작하여 밝은 색으로 넓은 면을 칠하는 것이 좋다. 넓은 면을 먼저 칠할 경우 윗색을 바림하는 과정에서 밑색이 얼룩지는데 이러한 과정에서 붓자국이 남지 않게 하기 위해서이다. 그러나 경우에 따라서 조염→통염→분염 순으로 할 수도 있다. 회화는 원칙보다는 감각이 중요하기 때문에 분위기에 따라 조절해가면서 융통성을 발휘하는 것이 좋다.

넷째, 색을 중첩하면 깊은 색이 우러나온다. 색을 한 번에 진하게 칠하는 것이 아니라 여러 번에 걸쳐 중첩하는 것이 핵심이다. 중첩하면 색이 가볍지 않고 깊은 분위기를 만들어낼 수 있다. 화장을 할 때도 한 번 발라서 피부 톤을 표현하지 않는다. 화장품이 피부 깊숙이 고루 흡수되도록 조금씩 덧발라주는 것과 마찬가지다. 페인트를 칠할 때도 기초색을 칠하고 윗색을 올리는 것이 기본이다. 공필화뿐 아니라 모든 채색화 분야에서는 색의 중첩 효과를 연구하고 발전시켜 왔다. 색을 더하고 쌓는 것은 색을 다루는 화가에게 있어서 기본적인 호기심이기 때문에 이것을 연구하고 창작하는 것은 당연한 일이다.

다섯째, 선 역시 색과 마찬가지로 여러 번 긋는다. 처음 초본을 놓고 선묘를 하면서 채색 단계에 들어간다. 언급했듯이 동양회화에서의 선은 채색 전 단계로 형상을 얻어내기 위한 윤곽선은 아니다. 그렇기 때문에 모필과 묵의 감각을 최대한 살리는 다양한 필획을 구사하여야 한다. 그러나 채색 과정에서 선은 본래 필묵의 느낌을 상실한다. 그럴 경우는 처음 선과 같은 방법으로 선을 다시 그어준다. 그렇다고 해서 처음부터 강하게 선을 긋고 시작한다면 그림에서 회화적 분위기를 상실하게 된다. 또 먹선을 아무리 진하게 긋는다 해도 채색 과정에서 먹선은 본연의 분위기를 잃게 된다. 그리고 진한 먹선은 자칫 형태를 강조하기 위한 외곽선처럼 보여 부자연스럽게 느껴진다. 그렇기 때문에 색을 여러 번 중첩하는 것과 마찬가지로 작업 과정 중 모필의 분위기가 사라졌다면 다시 한 번 모필로 농담을 조절해가면서 필선을 살려주는 것이 좋다.

여섯째, 앞에서 보았듯이 기본적으로 색 붓과 물 붓 두 가지를 사용한다. 바림법을 사용하여 선염하는 공필화는 색을 부드럽게 퍼주는 그러데이션 효과를 내는 것이 중요한데 이를 위해서는 두 필의 붓을 사용하는 것이 좋다. 하나는 색 붓, 하나는

물 붓이다. 경우에 따라서는 서너 개의 붓을 함께 사용할 수도 있는데, 색의 톤을 서서히 바꿔가면서 바림하는 경우다. 예를 들어 청→녹→물 등의 붓을 차례로 사용할 수 있는 것이다.

마지막으로 주의사항은 바림 붓을 자주 닦아주어야 한다. 채색이 더러워지는 이유 중 하나가 붓에 있다. 채색 후 붓을 깨끗이 닦지 않았을 경우도 그렇지만 바림할 때 물 붓에 색이 묻어나기 때문에 바림하는 물 붓은 자주 닦아내어야 한다. 먹을 칠한 후 물 붓으로 바림한다면 반드시 물 붓에 먹이 딸려나온다. 그럼에도 불구하고 닦지 않고 계속 바림을 진행한다면 전체적으로 먹이 번져 회색 톤이 된다.

이외에도 염색을 하면서 알아두면 좋을 주의사항들이 더 있지만 기본적으로 여기에 기술된 아홉 가지 주의사항을 습관화한다면 공필화의 특징인 정갈함을 유지하는 데 많은 도움이 될 것이다.

03

공필화
화구

공필화에 사용되는 화구는 동양화에서 일반적으로 사용하는 것이다. 지·필·묵·색은 문인화와 채색화에서 모두 사용되는 기본적인 재료인데 종이의 재질, 붓의 크기 등이 차이가 있을 뿐이다.

화면이 되는 종이와 비단은 아교와 백반을 포수하여 번짐이 없도록 한 것이 좋고, 붓은 가는 면상필과 끝이 짧고 뾰족한 채색 붓이 유용하다. 물감도 분채나 석채보다는 튜브나 안채 등을 사용하여 색이 두껍게 오르지 않도록 한다. 또 넓은 접시에 붓을 고르는 것보다는 작은 종지에 농도에 따라 톤을 골고루 만들어놓는 것이 좋다. 기본적으로 공필화는 먹과 색의 양이 아주 적게 사용되기 때문이기도 하다. 먹을 사용할 때도 벼루에 직접 갈아서 쓰는 것보다 먹물을 사용하는 것이 효율적이다. 먹물을 사용하면 적은 양을 진한 농도로 쓸 수 있기 때문인데 공필화에서 먹물은 조금 걸쭉한 상태가 편리하다.

문인화와 채색화에서 사용하는 붓과 종이를 사용하지 못하는 것은 아니다. 그림이라는 것은 화가의 감각이 중요한 것이기 때문에 반드시 준수해야만 하는 것은 아니다. 자신의 감각에 맞는 재료들을 선택하여 사용하는 것이 중요하다. 또 과거와는 달리 새로운 화구들이 많이 개발되고 있기 때문에 다양한 화구와 재료들을 경험하는 것도 필요하다.

종이와 비단

공필화는 일반적으로 숙선지(熟宣紙)와 숙견(熟絹)을 사용한다. 숙선지와 숙견은 교반수(膠礬水)(아교와 백반을 희석한 물)로 포수한 화선지와 비단을 말한다.

숙선지를 사용할 때는 기호에 따라 다르겠지만 질감이 얇고 섬유질이 균일한 것이 좋다. 교반의 농도 역시 기호에 따라 다르지만 적당한 농도를 맞추는 것이 관건이다. 교반수가 너무 많을 경우에는 붓이 미끄러지고 색이 밀려서 균일하게 처리되지 않는다. 반대로 너무 적을 경우에는 교반수가 씻겨 누반(漏礬)될 수도 있고 붓이 닿았을 때 마찰에 의해 종이의 섬유질이 일어나는 등 착색에 어려움이 있다. 만일 교반수가 누반되면 색을 입힌 부분이 종이 뒷면까지 배어 얼룩이 생기고 전체적으로 영향을 미친다.

숙선지를 보관할 때는 종이가 건조해지지 않도록 돌돌 말아놓는다. 또 교반수 공정이 끝난 지 얼마 되지 않은 종이는 그 표면에 교반 입자들이 많아 먹이 잘 먹지 않는다. 그렇기 때문에 여유를 가지고 작업을 하는 것이 좋다.

비단(絹) 역시 기호에 따라 교반수가 포수된 것으로 하여야 한다. 종이와 마찬가지로 교반수 농도가 적을 경우 먹과 물감이 제대로 흡수되지 않고, 너무 많을 경우에는 붓이 미끄러지면서 얼룩이 생기고 표면이 반짝거려 깊은 색을 내지 못한다. 비단은 기본적으로 틀에 매어서 작업해야 하는데 그 이유는 종이보다 신축성이 뛰어나 물이 닿으면 표면이 평평하지 못하고 쭈글쭈글해지기 때문이다. 비단은 틀에 매어 작업한다 해도 일부 교반수로 포수된 견은 색이나 먹을 선염할 때 쪼그라드는 경향이 있다. 그 이유는 비단의 표면이 평평하지 않기 때문인데 이때에는 넓은 붓으로 맑은 물을 균일하게 칠해주면 비단이 수축하면서 자연스럽게 평평해진다. 마찬가지로 만일 종이가 쭈굴쭈굴해진다면 전체적으로 골고루 물을 흡수시킨 뒤 화판에 네 모서리를 팽팽하게 붙여 마르도록 한다.

숙선지와 숙견은 시중에 나와 있는 것도 있지만 직접 교반을 할 수도 있다. 아교는 4~5℃ 정도의 찬물에 3시간 이상 불린 후 중탕으로 완전히 녹이는데 물의 양은 아교의 40~50배 정도로 한다. 백반은 아교와 별도로 곱게 빻아서 미지근한 물에 녹인다. 이때 아교와 백반의 비율은 5:1이나 10:1 정도로 한다. 교반수의 농도는 종이와 비단

이 약간 다른데 비단에 포수할 때는 아교의 60~70배 정도의 물로 희석하여 종이보다 좀 더 묽은 농도로 하고 백반의 양도 줄이는 것이 좋다.

아교는 접착력이 있어서 화면에 색이 잘 안착되도록 하며, 백반은 매염제로 발색을 좋게 하고 벌레들이 접근하지 못하도록 방충 기능을 한다. 백반이 잘 녹지 않을 경우에는 여과지에 걸러서 찌꺼기가 남지 않도록 해야 한다. 만일 찌꺼기가 남으면 포수를 하고 난 후 부분적으로 반짝거리면서 물감이 잘 흡수되지 않는다. 비단에 포수를 할 때는 한 번에 끝내는 것이 아니라 여러 번에 걸쳐서 하는데 처음은 따뜻한 상태에서 하고 완전히 마른 후 두 번째부터는 찬 교반수로 포수를 한다. 비가 오거나 습기가 많은 날과 추운 날에는 작업을 피하는 것이 좋다.

작업이 어느 정도 익숙해지면 위와 같은 비율로 교반수를 만들어 기호에 맞게 포수하는 것이 좋지만 아교와 종이, 견의 재질과 종류가 다르기 때문에 충분한 경험이 있어야만 자신에게 맞은 재료를 선택할 수 있다. 또 교반수의 농도에 따라 표현이 달라질 수 있으므로 몰골 기법을 병행할 경우에는 아교의 농도가 높지 않도록 해야 한다.

처음 채색을 하는 사람들은 시중에 나와 있는 숙선지나 숙견을 사용하는 것이 좋다. 숙선지에는 선익지蟬翼紙, 운모지云母紙 등이 있는데 종이의 짜임이 윤택하고 투명하며 질이 좋다. 따라서 발색이 좋으며 여러 번 중첩해서 칠해도 물감이 잘 먹어 들어가기 때문에 공필화를 그리기에 적합하다.

그 외에도 자추선지煮錘宣紙는 숙선지의 일종으로 반수의 농도에 따라 달라지는데 숙선지의 70% 정도만 숙성시키는 반숙지다. 피지皮紙는 뽕나무 상피 등 부드러운 섬유질을 가지고 있는 원료로 짜인 종이로 표면이 부드럽고 조직이 헐겁지만 균일하게 짜여 있다. 피지에 운모를 가공하면 운모지가 된다. 순지나 장지 등은 섬유질이 견고하고 표면이 비교적 곱지 않아서 공필화보다는 안료를 깊이 침투시켜 색의 밀도를 높이는 진채화에 적당하다.

붓

공필화에서 붓은 짐승의 털로 만드는 모필毛筆로 크게 선필線筆과 채색필彩色筆 두 종류로 나눌 수 있다. 털의 종류도 수없이 많지만 크게 황모와 백모 정도로 구분한다. 그중 황모는 털이 **빳빳**하고 힘이 있어서 선필로 많이 쓰이고, 백모는 부드럽고 유연해서 채색필로 많이 사용된다.

선필은 면상필面相筆이라고도 하는데 초상화를 그릴 때 얼굴 묘사를 세밀하게 표현할 수 있는 붓이라는 의미에서 나온 용어다. 선필은 대부분 가늘고 호가 긴 붓을 쓰는데 호가 짧으면 갈라지면서 무뎌져 예리한 부분을 표현하기에 어려움이 있다. 선필은 주로 늑대나 이리 털로 만들어진 랑호필狼毫筆을 쓰는 것이 원칙이지만, 최근에는 늑대가 아닌 족제비 털로 만들어진다.

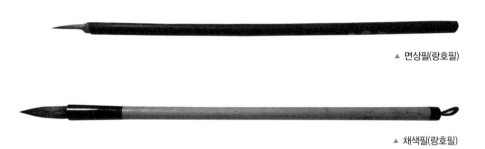

▲ 면상필(랑호필)

▲ 채색필(랑호필)

각종 붉은 기가 있는 황색 종류의 털로 해조필蟹爪筆, 협근필叶筋筆, 금장필金章筆 등이 랑호필의 종류다. 또 토끼털로 만들어진 토호필兎毫筆이 있는데 야생토끼의 목과 등의 털에서 골라 만들어진 것으로 붓촉이 흑자색이어서 자호필紫毫筆이라고도 한다. 랑호필과 토호필은 털이 부드러우면서도 탄성이 좋아 건호필健毫筆이라 부르며 가늘고 힘 있는 선 표현이 가능한 붓이다. 이 둘을 섞은 필을 겸호필이라고도 한다.

▲ 자호필

채색은 주로 백모필을 많이 사용한다. 그중 양호필羊毫筆은 양의 수염이나 꼬리털로 만드는데 결이 부드럽다. 또 수분을 많이 머금을 수 있기 때문에 채색 과정에서 쉽게 마르지 않아 끝까지 풍부한 색을 낼 수 있다. 그러나 마찰을 많이 주어 잘못 사용했을 경우 종이가 일어나기도 한다.

채색 과정에서 모필은 선을 긋기 위한 붓놀림과는 달리 특별한 기교 없이 자유로이 사용할 수 있다. 그러나 필봉의 장단과 필모의 탄력 정도에 따라 수분의 양을 감각적으로 느끼고 이를 조절할 수 있는 능력은 반드시 필요하다. 이러한 감각은 수많은 연습에서 얻어지는 것이다. 채색 붓은 선묘 붓보다 활용도가 많고 대부분의 모필이 채색 붓으로 사용이 가능하다. 다만 붓터치는 붓의 형태와 모필의 운용법에 따라 다르게 표현되기 때문에 대상의 크기와 질감에 따라 적당한 붓을 골라야 한다. 붓이 수분을 머금고 있는 정도에 따라 평평한 면으로 표현하기도 하고 번지는 효과도 낼 수 있고 마찰을 일으켜 비백의 효과를 나타내기도 한다.

▲ 백모 채색필

랑호와 양호을 적절히 섞어 중화적 성질의 붓도 사용된다. 이러한 붓은 거칠고 부드러움을 함께 가지고 있기 때문에 선묘, 채색, 바림 모두 사용이 가능하다.

▲ 다양한 종류의 선필

▲ 다양한 종류의 채색필

좋은 붓은 첨尖(뾰족함), 제齊(가지런함), 원圓(부드러움), 건建(빳빳함)이 고루 갖춰져 있어야 한다. 끝이 잘 모이기도 해야 하고 잘 퍼지기도 해야 한다. 선의 끝이 잘 감춰지기도 해야 하지만 끌어올릴 때는 절도 있게 보여야 한다(尖). 붓 끝이 가지런하게 모였다가 펼쳐지며 먹이나 색을 섞을 때 갈라지거나 퍼지지 않고 가지런해야 한다(齊). 또 탄성이 좋아야 한다. 탄성은 붓끝을 세우는 데 용이해서 중봉을 잘 유지하는데 용이하다(圓, 建).

먹

먹墨은 소나무나 오동나무, 옻나무 등을 태워 그을음을 모아 아교로 굳혀 만든 것으로 원료에 따라 송연묵松煙墨, 유연묵油煙墨, 칠연묵漆煙墨 등이 있다.

송연묵은 소나무, 유연묵은 동유桐油, 마유麻油, 저유豬油, 역청瀝靑, 청유淸油 등을 불에 태워 그을음으로 만든 것이다. 이 중 오동유가 그을음이 풍부하고 광택이 좋아 가장 품질이 우수한 먹으로 알려져 있다. 또 칠연묵은 옻을 태워 만든 것인데 역시 먹빛이 좋고 광택이 있다.

먹을 선택할 때는 광택이 있는 것이 좋은데, 그렇다고 교광(아교의 번들거림)이 너무 많으면 먹이 마르면서 딱딱하게 굳어 화면이 쭈글쭈글하게 되는 경우가 있다. 좋은 먹은 화면에 잘 부착하여 두세 번 바림하여도 밀려나오지 않는다. 생지에 먹으로 그림을 그린 후 반나절이 지나 물로 선염하여도 먹이 번지지 않는다면 응집력이 있는 먹으로 품질이 좋다고 할 수 있다. 숙지나 숙견에 그림을 그릴 경우 하루 정도 지난 후 테스트를 하는 것이 좋다. 먹을 보관할 때는 습하거나 건조하지 않게 보관하는 것이 좋다.

회화에서는 주로 유연묵을 많이 사용한다. 회화용 먹은 농濃해야 하는데 그을음의 입자가 작은 유연묵은 물과 함께 했을 때 잘 번져 들어가기 때문에 선염을 할 때 뭉치지 않고 농담이 부드럽게 표현된다. 송연묵에는 없는 극미립자를 많이 함유하고 있는 유연묵은 번지는 효과가 좋고 풍부한 먹의 느낌을 표현할 수 있다. 먹은 동양의 그림에서공필화, 사의화 구분할 것 없이 중요한 표현 수단이며 먹 하나로 오채(초焦,

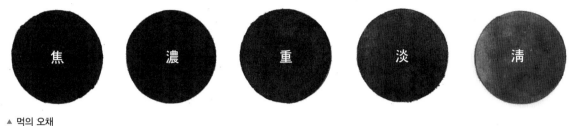

▲ 먹의 오채

농(濃), 중(重), 담(淡), 청(清))를 낼 수 있는 신비한 안료다. 송대 수묵화가 유행하며 남종화가 우세하게 된 계기도 유연묵의 발명으로부터 시작되었다고 평해진다. 송대 이전에는 송연묵이었기 때문에 선묘 위주의 그림이 그려졌을 가능성이 많다는 것이다. 그러나 현대에 와서는 다양한 기술의 발달로 카본블랙이나 경유, 등유를 섞어 만든 양연묵이 주로 사용되고 있다.

물감

안료는 크게 무기안료와 유기안료로 나눌 수 있다. 무기안료는 다시 천연과 합성 무기안료로 분류되고, 유기안료는 동물성, 식물성, 합성 유기안료로 분류된다.

무기안료는 주로 생명이 없는 광물질에서 채취되는 안료로 자연 상태에서는 고착이 어려워 정제 과정과 화학적 합성을 거쳐 합성 무기안료로 만들어진다. 천연 무기안료 중에서도 비교적 안정된 색은 주사, 석청, 석록 등이 있는데, 석청은 진하기에 따라 두청, 이청, 삼청으로 나뉘며 석록 역시 두록, 이록, 삼록으로 나뉜다. 또 흙 속의 광물질에서 추출하는 황, 적, 갈, 녹 등도 있다. 합성 무기안료로는 합성 주사, 연분, 동록 등이 있다. 이러한 광물성 무기안료는 입자가 굵고 고착되지 않는 특질이 있기 때문에 유발에 갈아 아교를 조금씩 더해가며 사용해야 한다.

유기안료는 입자가 아니라 비교적 안정적이다. 그러나 색소 자체만으로는 화면에 고착력이 떨어지기 때문에 이것을 안료로 만들어 써야 한다. 동물성 유기안료로는 곤충에서 추출한 양홍, 망고 잎을 먹인 소 오줌에서 추출한 인디언옐로, 오징어 먹물로 만든 세피아, 동물 뼈를 태워서 만든 본블랙 등이 있다. 식물성 유기안료는 지금도 천연 염색 재료로 많이 쓰인다. 그러나 탈색과 변색이 쉬워 매염제를 사용해야 한

다. 남색과 연지, 등황 등이 있다. 합성 유기안료는 천연 유기안료의 고착력과 색상을 유지하기 위해 만들어졌다. 그리고 현재 널리 사용되고 있는 안료나 물감 등은 거의 모두 합성 유기안료에 속한다. 천연 안료는 사용하기가 매우 까다롭고 그 특성을 파악하는 데 너무나 많은 시간이 소비되기 때문에 대부분의 화가들은 시중에 유통되고 있는 합성 안료를 쓰는 것이 보편적이고 합리적인 선택이라고 생각한다.

동양화에서 쓰이는 물감의 사용 방식은 서양의 과학적 색채 용법과는 다르다. 원색, 보색, 명도, 채도 등의 정의가 없다. 현대 미술을 공부는 학생들은 서양의 색채 과학을 기초로 하지만 서양의 색채 과학과 동양화의 색 사용법에는 많은 차이가 있다. 그렇기 때문에 서양의 색채 이론만을 가지고 동양의 색을 이해하긴 어려울 것이다. 공필화의 색은 서양화 물감에서는 없는 색들이 많고, 색을 혼합하는 방식도 다르기 때문이다.

중국화에서의 삼원색은 서홍曙紅, 등황橘黃, 화청花靑을 기본으로 한다. 공필화에서는 이 세 가지 색을 섞어서 초록草綠, 자홍紫紅, 귤황橘黃, 적갈赤褐 등의 중간색과 회초록(등황+화청+주사) 등의 복색을 낸다. 서양화의 염료는 화학 성분으로 이루어져 순도가 높아 색을 혼합하기에 어려움이 없지만 동양화의 염료는 식물이나 광물질 등의 원료에서 성분을 얻기 때문에 원료가 색의 성질을 결정한다. 그렇기 때문에 많은 색을 한 번에 혼합하면 색이 탁해지고 침전물이 생기는 등의 문제가 발생한다. 이런 이유로 유화의 색 혼합 방식에 따라 염료를 섞는 것은 좋지 않은 방법이다. 색을 섞는 방식은 많은 경험을 통해 색의 성질을 파악해야 하며, 공필화의 기법인 덧바르는 방식(중채)으로 색을 한 번에 하나씩 올리는 것이 좋다.

동양화 물감과 수채화 물감의 차이는 안료를 섞는 미디엄에서 차이가 있다. 수채화 물감은 물에 잘 풀어지는 아라비아 고무액을 사용해서 안료를 혼합하지만 동양화 물감은 아교를 사용한다. 아교는 마르고 나면 물에 잘 녹지 않기 때문에 그림이 완성된 후 번지거나 퇴색되는 것을 어느 정도 방지해준다.

동양화 물감의 종류로는 석채, 분채, 봉채, 접시채, 튜브채 등 다양하다. 석채는 돌

가루나, 금, 은 등 자연에서 나오는 천연 안료이지만, 금강사나 수정말, 방해석 가루 등 인공 석채도 있다. 유화나 수채화 물감과 같이 미디움으로 섞여진 상태가 아니라 가루 상태이기 때문에 아교액을 섞어서 사용한다. 분채도 마찬가지로 가루 상태인데 인공 안료로 만들어져 있다. 석채와 분채는 발색이 좋아서 깊고 화사한 색감을 표현할 수 있다. 석채와 분채 등 가루 상태가 아닌 물감들은 아교를 섞어 반죽해서 만드는데 그대로 굳히면 봉채, 접시에 넣으면 접시채, 굳혀서 쪼개면 편채, 튜브에 넣으면 튜브채가 된다. 이들 물감은 물에 희석하여 원하는 농도로 맞춰 사용하면 된다.

색감이 강한 석채와 분채는 채색화에 접시채, 봉채, 튜브채 등은 수묵 담채나 공필화에 주로 사용된다. 튜브채는 입자가 곱고 고르게 섞여 공필화에 사용하면 차분한 분위기를 낼 수 있다. 공필화는 강한 채색이 아니라 담색을 조금씩 염하는 과정이기 때문에 석채나 분채 등의 입자가 굵은 안료는 부분적으로 강한 발색이 필요할 때만 사용한다.

일반적으로 공필화에서 자홍색 꽃이나 흙, 청색 잎, 녹색 등의 혼합색은 화면 위에서 색을 만드는 것이 좋다. 먼저 먹이나 화청을 사용하여 밑색을 칠하고 그 위에 서홍, 연지, 초록 등의 색을 중첩한다. 결과적으로 밑색이 올라오면서 깊은 색감을 만들고 색이 자연스럽게 우러나온다. 그러나 대부분의 초보자들은 원하는 색을 팔레트에서 혼합한 후 채색을 한다. 이러한 방법이 경우에 따라서는 꼭 틀린 것은 아니지만 깊은 색을 내려면 색을 화면 위에서 중채하는 것이 좋다.

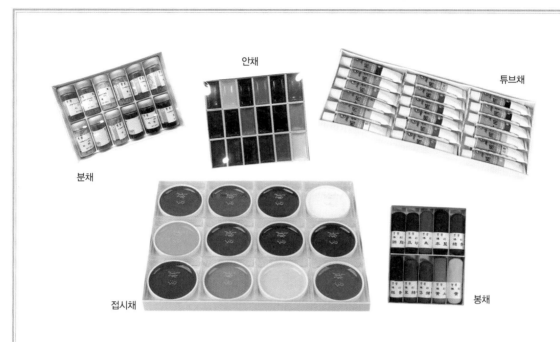

안채

튜브채

분채

접시채

봉채

▲ 공필화에 사용되는 다양한 물감들

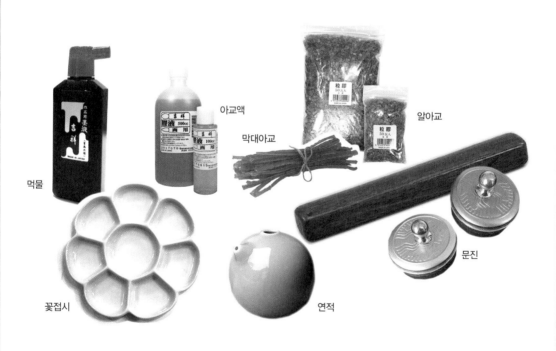

먹물

아교액

막대아교

알아교

꽃접시

연적

문진

▲ 그 밖의 재료들

공필화에서 자주 사용되는 안료의 색

●	석청(石靑)	M 40 C 100	두청(頭靑), 이청(二靑), 삼청(三靑), 사청(四靑)으로 나뉘는데 두청색이 가장 진하고 사청이 가장 약한 색이다. 돌이나 바위, 꽃의 잎사귀, 새의 깃털 등에 쓰인다. 침전이 없어서 먹이나 식물성 색을 밑색으로 하고 그 위에 사용한다.
●	석록(石綠)	Y 40 C 40	두록(頭綠), 이록(二綠), 삼록(三綠), 사록(四綠)으로 나뉜다. 석청과 쓰이는 기법, 특징이 같다.
●	주사(朱砂)	Y 100 M 100	화려하고 중후한 색상이다. 주로 동백꽃 같은 주홍색 꽃을 그리는 데 많이 쓰인다.
●	주표(朱標)	Y 100 M 80	주사보다 노란빛을 띠는데, 주사를 칠한 후 위에 입히는 색이다. 상대적으로 유분기가 있고 선명하고 밝아서 주사보다 가벼운 느낌이다.
●	자석(赭石)	Y 100 M 80 K 40	바위나 나뭇가지, 마른 잎, 산비탈을 표현하는 데 쓰인다. 밑색으로 빠질 수 없는 색이다.
○	태백(鈦白)	Y 20	주석이라는 광물에서 추출되는 타이타늄백색이다. 색이 얇고 가늘고 변하지 않는다.
●	화청(花靑)	Y 80 M 60 C 100	화조도에서 많이 쓰이는 염료로 진한 남색 종류다. 꽃의 잎사귀나 진한 꽃의 밑색으로 많이 쓰이고, 등황과 섞어서 쓰면 다양한 초록색이 나온다. 중국 공필화 염료 삼원색(화청, 서홍, 등황) 중 하나다.
●	등황(藤黃)	Y 100	꽃술, 노란 꽃, 낙엽 등을 표현하는 데 빠질 수 없는 색이다.
●	연지(臙脂)	Y 100 M 100 K 40	어둡고 붉은 암홍색이다. 색이 무겁고 안정적이어서 붉은색의 밑색이나 먹을 밑색으로 하고 연지를 칠하면 붉은 장미나 남천의 열매 등을 표현할 수 있다.
●	서홍(曙紅)	Y 100 M 100	연지에 비해 선명하고 맑다. 붉은 꽃을 그릴 때 가장 많이 사용되는 색이며 석청, 화청과 함께 색을 섞어서 보라색 등나무 꽃 등을 표현할 수 있다.

공필화에서 자주 쓰는 색의 배합

초록(草綠)	**등황**(藤黃) + **화청**(花靑)	● Y 100 / M 20 / C 80 ◐ Y 100 ● Y 80 / M 60 / C 100	색의 비율에 따라 등황이 많으면 편황, 화청이 많으면 편청, 적절히 섞으면 초록색을 만들 수 있다. 잎사귀, 줄기, 연한 가지 등에 사용된다.
회록(灰綠)	**등황**(藤黃) + **화청**(花靑) + **주표**(朱磦)	● Y 100 / M 20 / K 20 ◐ Y 100 ● Y 80 / M 60 / C 100 ● Y 100 / M 80	비율에 따라 화청이 많으면 편록, 등황이 많으면 편황, 주표가 많으면 편홍이 된다. 회록은 흰 꽃의 명암 표현, 잎사귀 등에 사용되며, 회록 위에 초록을 더하면 무성한 잎이 표현된다.
자홍(紫紅)	**화청**(花靑) **삼청**(三靑) + **서홍**(曙紅) **연지**(臙脂)	● M 100 / C 60 / K 20 ● Y 80 / M 60 / C 100 ● Y 100 / M 100	청과 홍의 비율에 따라 자홍, 편홍, 편청의 색이 만들어진다. 자홍색 꽃이나 포도 같은 열매를 표현하기에 적당하다.
갈색(褐色)	**적회**(赤灰) **자석**(赭石) + **묵**(墨)	● Y 80 / M 60 / K 20 ● Y 100 / M 80 / K 40 ● K 100	나무의 뿌리, 화초의 나뭇가지, 마른 잎사귀 털이 있는 동물이나 새 등을 표현할 때 자주 사용된다.
묵청(墨靑)	**회청**(灰靑) + **묵**(墨)	● M 60 / C 100 / K 60 ● M 80 / C 100 ● K 100	잎사귀나 자홍색 꽃의 밑색으로 쓰인다.

공필화는
어떻게 표현하는
것일까?

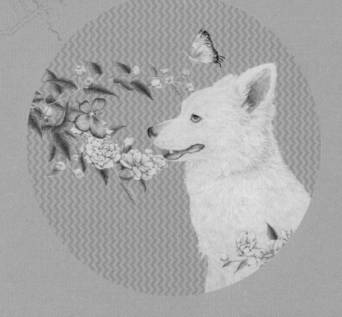

이번 장은 공필화 표현 과정을 소개하려고 한다. 그림이라는 것이 책이나 글로 배울 수는 없는 것이지만 앞에서 소개된 필법이나 염법 등을 참고하여 실제로 따라 해 본다면 공필화를 이해하는 데 많은 도움이 될 것이다. 주어진 밑그림을 따라 선을 긋고 순서에 따라 분염, 통염, 조염 단계로 색염해 보자. 그러나 거듭 강조하지만 공필화에서 중요한 것은 철저한 사생과 선묘가 중요하다. 쉽게 눈에 보이는 색에만 집중하다 보면 자칫 사생과 선묘를 소홀히 하기 쉽기 때문에 색염과 함께 선묘 연습을 철저히 하는 것이 무엇보다 중요하다.

01

다양한
꽃
그리기

이번 장에서는 앞장에서 익힌 필법과 염법을 사용하여 간단한 꽃을 표현해 보도록 하겠다. 기법 설명 중 용어나 방법이 이해가 되지 않는다면 앞장의 필법과 염법으로 돌아가 다시 정독한 후 정확한 표현법을 익히는 것이 좋다.

흰색 계열의 꽃

목련 그리기

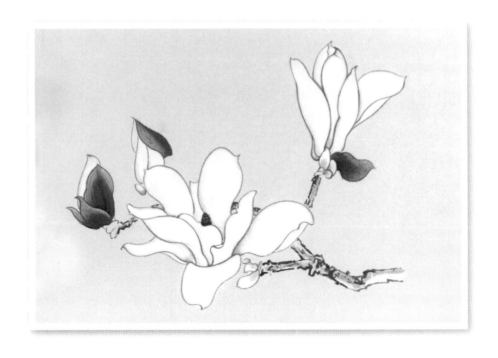

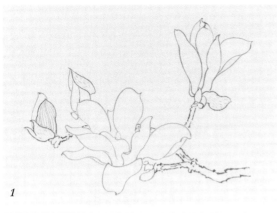

1

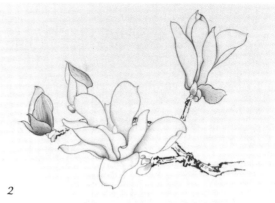

2

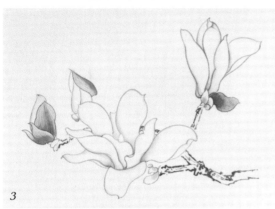

3

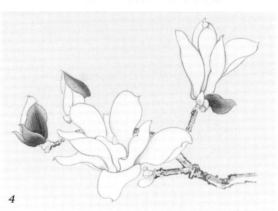

4

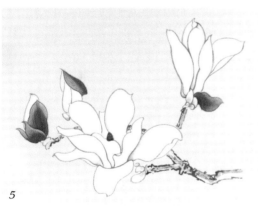

5

〜〜〜〜〜〜

1 먹선은 담묵으로 꽃잎의 끝부터 정두서미묘를 사용해
서 그린다. 꽃받침과 나뭇가지는 중묵을 사용하되, 꽃
받침은 꽃잎과 마찬가지로 정두서미묘로 하고 나뭇가
지는 갈필과 측봉으로 거칠게 표현한다.

2 흰 꽃잎은 꽃의 깊숙한 곳부터 회록(화청+등황+주표)
을 사용하여 바깥쪽으로 2〜3회 바림한다. (1회가 완전
히 마른 후 2회, 3회 순으로 한다.)

3 꽃받침은 갈색(자석+먹)으로 아래쪽부터 바깥으로 꽃
잎과 같은 방법으로 바림한다(분염).

4 꽃잎은 흰색을 사용하여 전체적으로 색칠한다(조염).
꽃받침은 연지+자석을 사용하여 다시 바림한다(통
염). 가지는 갈색을 사용하여 측봉을 사용하여 거칠게
터치해 준다(22쪽 측봉 참조).

5 꽃술은 서홍+연지로 농도를 진하게 해서 가운데에
찍어준다(입분).

프리지어 그리기

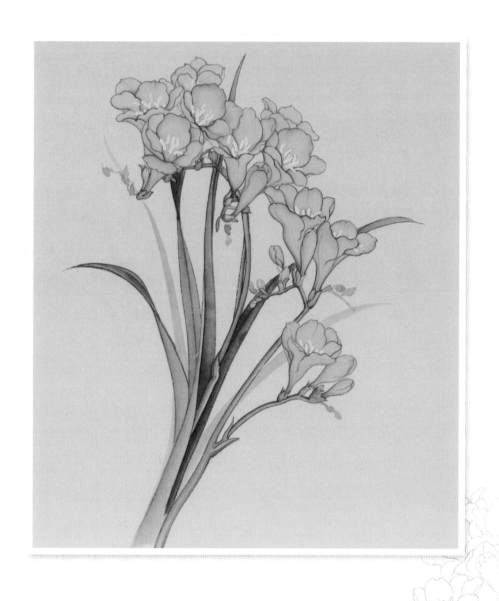

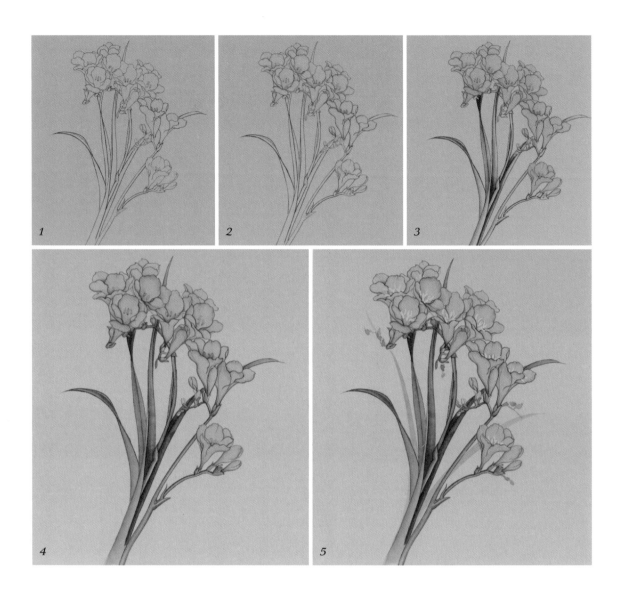

1 꽃은 담묵으로, 잎사귀는 중묵으로 선을 긋는다. 잎사귀의 긴 선은 끊기지 않도록 주의하고 줄기와 붙은 부분을 강하게 누른 후 점차 가늘게 빼낸다.

2 주표를 사용하여 꽃잎의 깊은 곳에서부터 바깥으로 2회 정도 바림한다(분염).

3 잎사귀는 먹으로 바림하는데 잎의 겉면은 담묵으로 1회, 잎의 안쪽 면은 담묵으로 1회와 중묵으로 2회 정도 바림한다(분염). 꽃은 등황을 사용하여 전체적으로 칠해준다(조염).

4 잎의 안쪽 면은 화청으로, 바깥쪽 면은 삼록으로 칠해준다(조염).

5 꽃의 화심은 흰색으로 진하게 찍어준다. 잎사귀가 자연스럽게 보이도록 몰골법을 사용하여 엷게 그어준다.

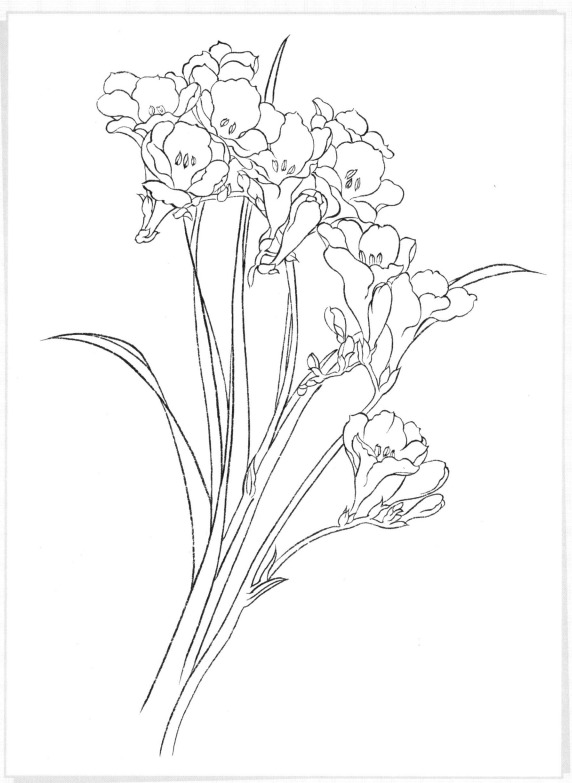

모란 그리기

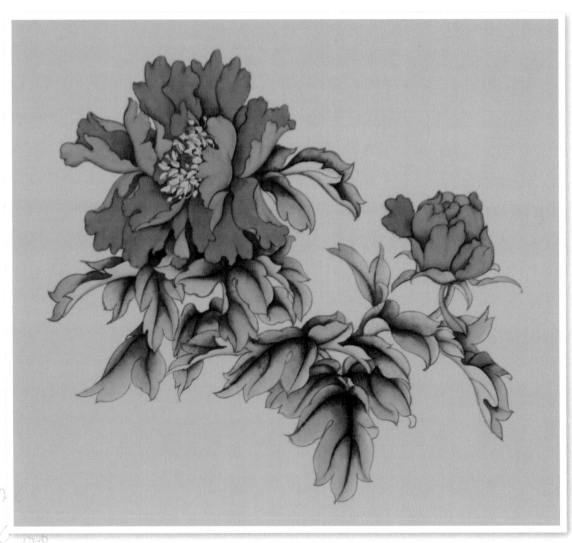

1 꽃은 중묵으로 잎은 농묵으로 선을 긋는다. 꽃잎에 작은 꺾임이 있을 때마다 힘을 주어 한 번씩 멈춘(절□) 후 붓을 다시 세워 서 절도 있게 선을 긋는다.

2 연지+먹을 사용하여 꽃잎의 깊은 곳에서부터 바깥쪽으로 2회 정도 바림한다(분염).

3 서홍을 사용하여 꽃잎을 전체적으로 칠해준다(조염). 잎사귀는 담묵을 사용하여 안쪽에서 바깥으로 2회 정도 바림하고, 중묵 으로 2회 정도 더 바림한다(분염).

4 꽃잎의 안쪽을 서홍+주표를 사용하여 전체적으로 칠해준다(조염). 잎사귀는 화청을 사용하여 먹과 같은 방법으로 2회 정도 바림한다.

5 등황을 걸쭉한 농도로 붓끝에 묻혀 화심을 찍는다(입분). 잎사귀는 화청+등황으로 아주 흐린 농도로 전체적으로 칠하고(조염), 서홍으로 몇몇 잎사귀 끝에 물들이듯 칠해준다(역분염).

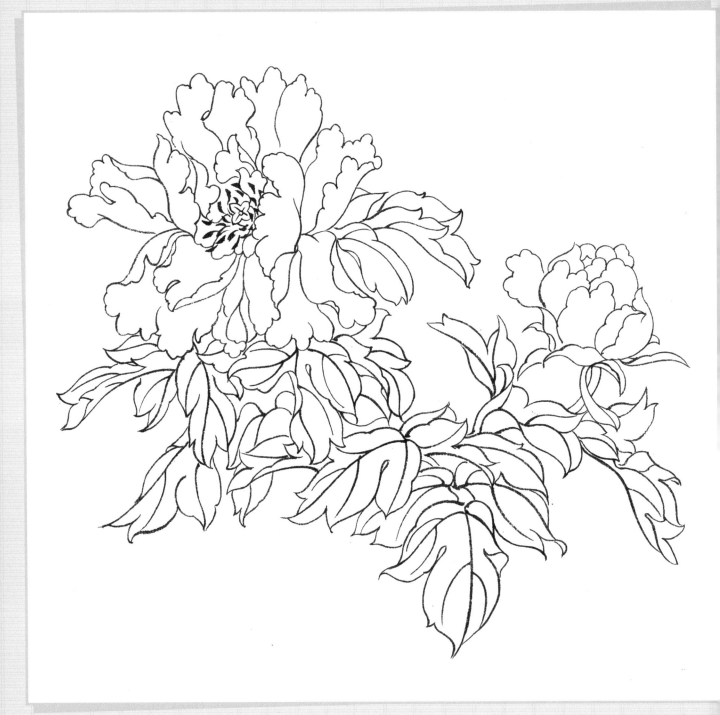

02

곤충과
조류 그리기

곤충

나비 그리기

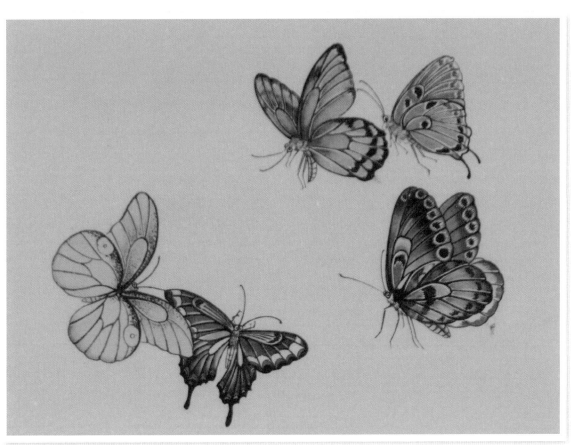

1 밝은 색이 들어갈 부분은 담묵으로, 진한 색이 들어갈 부분은 중묵으로 먹선을 긋는다. 부분적으로 검은 무늬는 처음부터 농묵으로 칠한다.

2 화청, 등황, 주표로 날개와 몸통을 전체적으로 칠하되(평도), 먹선 옆으로 한쪽만 가늘게 흰 부분을 남긴다.

3 연지+자석을 섞어서 날개의 끝부터 안쪽으로 칠하면서 바림한다(분염). 2와 마찬가지로 먹선 옆으로 한쪽만 가늘게 흰 부분을 남긴다.

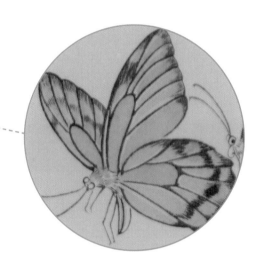

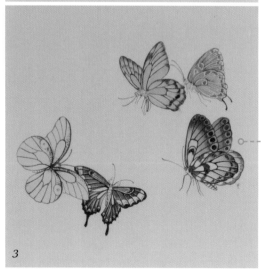

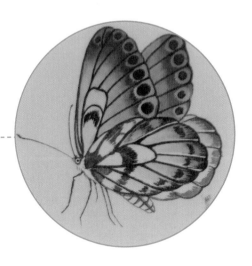

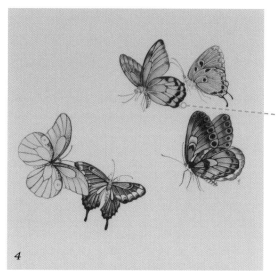

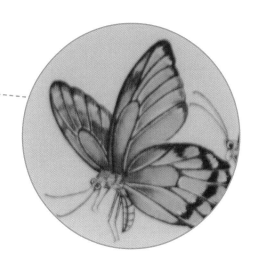

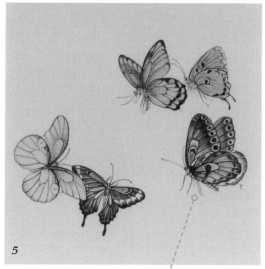

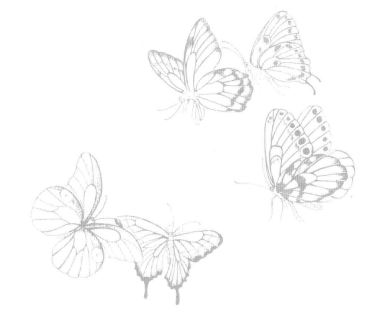

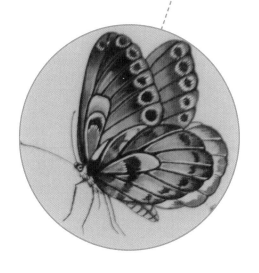

4 화청으로 안쪽부터 칠하면서 바림한다(통염).

5 날개 안쪽부터 바깥쪽으로 화청을 칠하면서 바림한다(분
염). 꼬리 부분은 등황으로 칠하고 날개의 검은 부분은 먹
으로 덧칠해준다(조염).

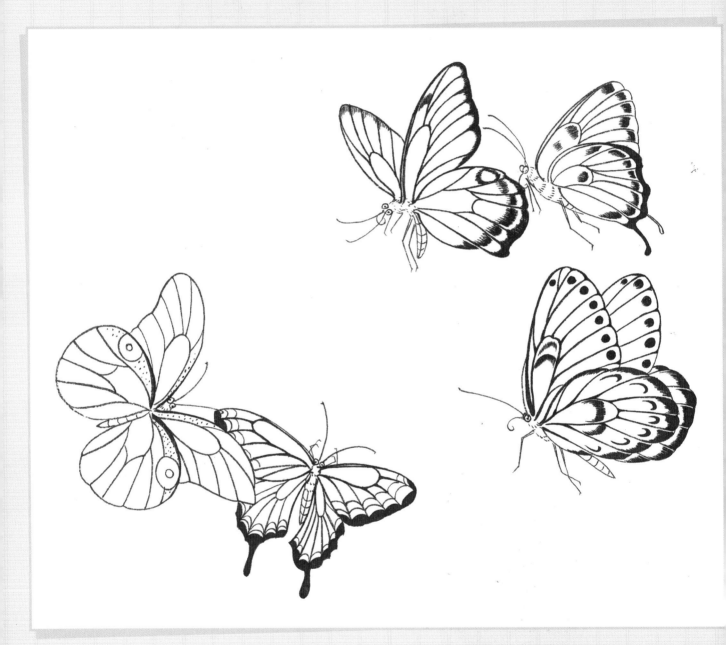

잠자리 그리기

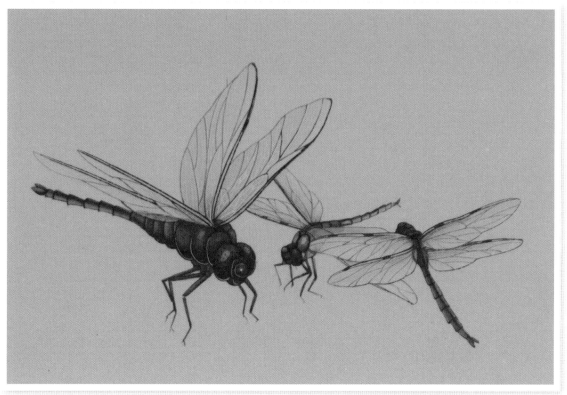

1 중묵으로 형태를 떠준다. 잠자리의 날
 개 부분은 담묵으로 아주 가늘게 선을
 긋는다.

2 몸통 부분을 먹으로 마디마디 바림한
 다(분염).

3 붉은 잠자리는 연지+서홍으로 먹과 같
 은 방법으로 몸통 마디마디를 바림한
 다(분염).

4 날개 부분은 서홍으로 아주 흐리게 한
 번만 살짝 칠한다(조염). 잠자리의 몸통
 에서 강조되어야 할 부분은 서홍으로
 바림하고(통염) 흰 선으로 마디의 밝은
 부분을 그어주면서 형태를 마무리한다.

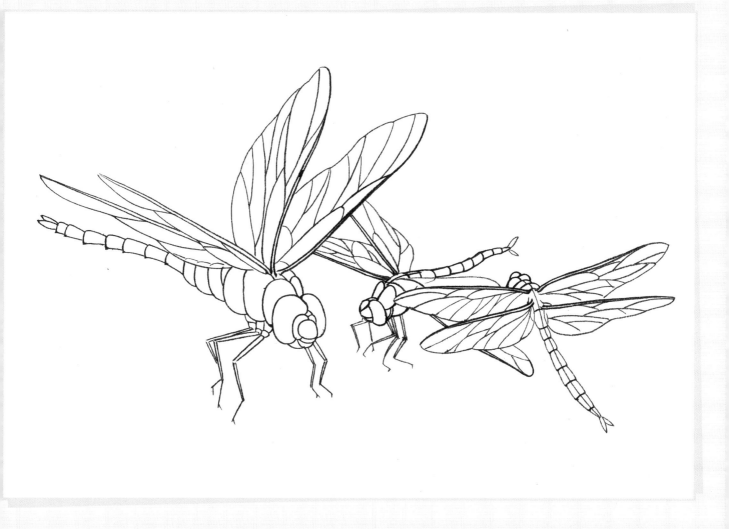

새 그리기

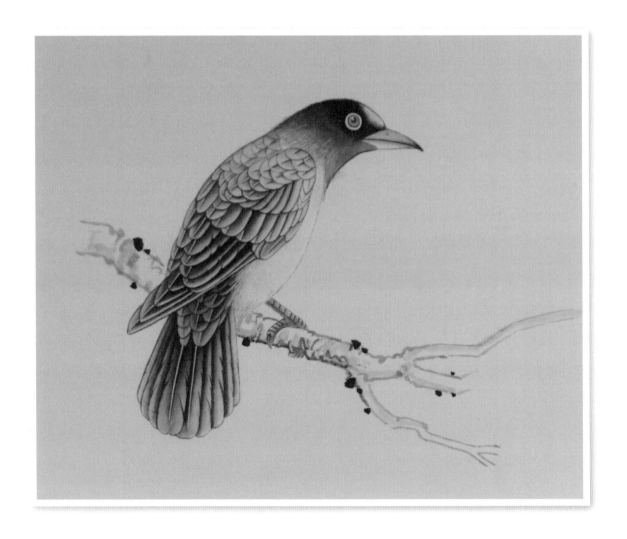

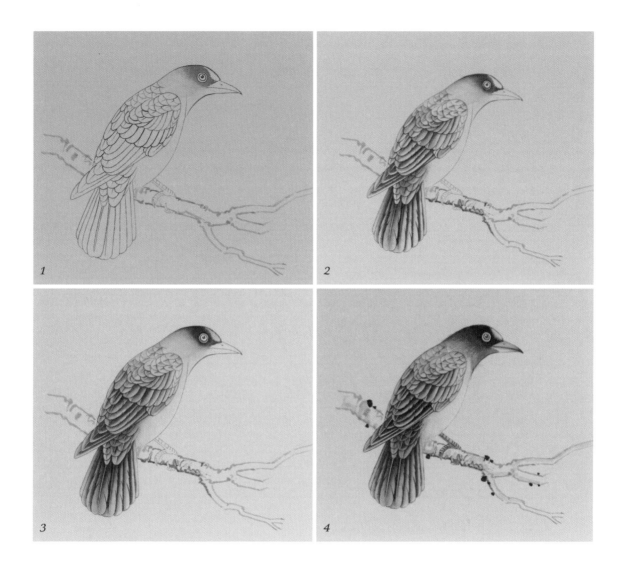

1 중묵으로 중봉을 이용하여 새의 형태를 뜬다. 나뭇가지는 중묵 측봉을 사용하고 갈필로 붓을 끌면서 거칠게 표현한다.

2 깃털 하나하나를 담묵으로 1회, 중묵으로 2회 정도 바림한다(분염). 꼬리와 머리 부분은 농묵으로 좀 더 강조한다.

3 화청으로 머리와 큰 깃을 중심으로 먹과 같은 방법으로 바림한다(분염). 나뭇가지는 갈필로 좀 더 세심하게 터치를 넣어준다.

4 2와 같은 방법으로 농한 부분을 찾아 마무리한다. 나뭇가지는 자석+먹으로 갈필을 주고, 먹으로 가지에 크고 작은 점을 찍어 자연스러운 분위기를 만들어준다. 다리는 서홍+주표로 칠한다.

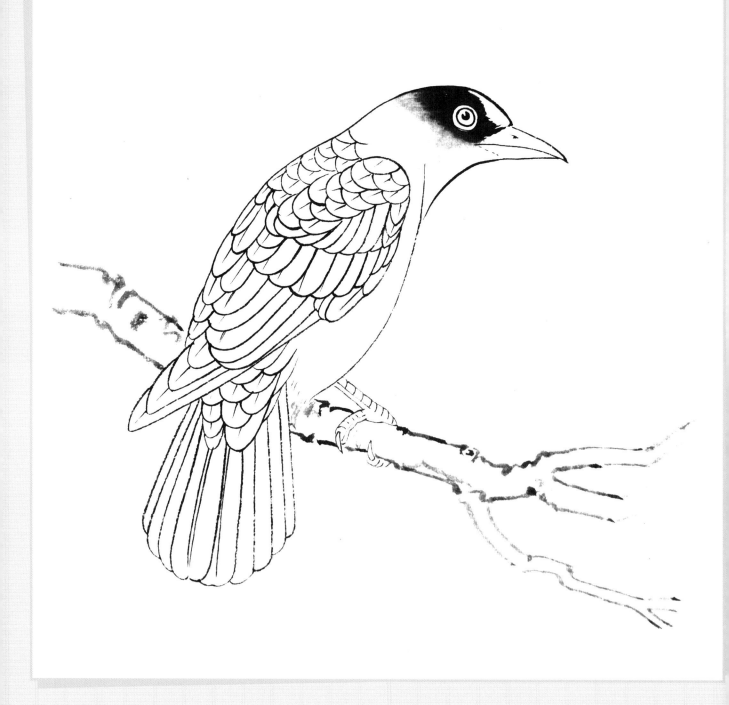

03

인물
그리기

인물화는 다른 그림보다 많은 재능을 요구한다. 가장 중요한 것은 묘사력이다. 인물의 형상이 어색하지 않도록 표현하기 위해서는 철저한 관찰과 사생이 필요하다. 그 다음으로는 선묘인데, 특히 얼굴 표현은 예민해서 농도와 힘 조절에 자칫 실수를 하게 되면 다른 소재의 그림과 달리 돌이킬 수 없게 된다.

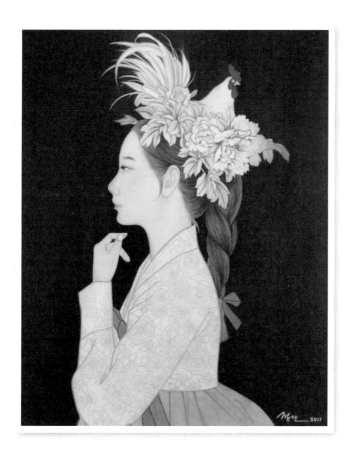

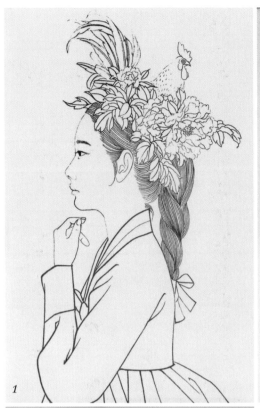

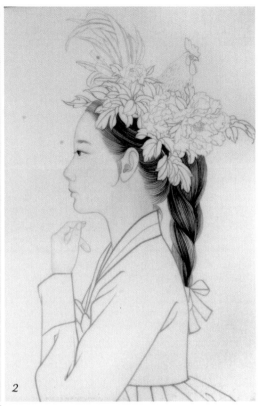

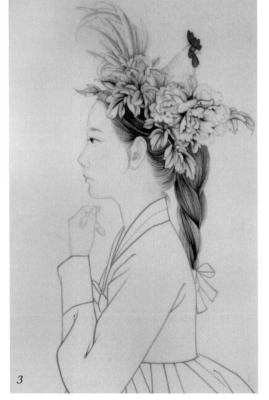

1 　철저한 밑본을 가지고 얼굴은 담묵·유사묘, 옷
　　자락은 중묵·정두서미묘, 머리카락은 농묵·
　　유엽묘로 선을 긋는다.

2 　피부는 자석+화청+연지를 매우 흐린 농도로
　　여러 번에 걸쳐 음영을 준다. 처음엔 색이 보
　　이지 않을 정도의 농도로 시작하지만 2~3회
　　거듭하면 얼굴의 윤곽이 자연스럽게 드러난다.
　　코끝, 귓불, 볼 등에는 서홍으로 선염하여 따뜻
　　한 피부의 기운을 준다. 머리카락은 볼륨의 덩
　　어리를 만들어 바림한다(분염→통염).

3 　머리 장식은 앞장에서 익힌 꽃과 새의 기법으
　　로 바림한다. 홍으로 아주 흐리게 한 번만 살
　　짝 칠한다(조염). 몸통의 강조되어야 할 부분은
　　서홍으로 바림하고(통염) 흰 선으로 형태를 마
　　무리한다.

4 미리 준비해둔 문양을 뒷면에 두고 선으로 옮긴다.

5 비단에 그릴 경우에는 그림의 뒷면에 색을 칠하는 배채법을 사용하면 색이 떨어지거나 쉽게 변색되지 않고, 부드러운 효과를 표현할 수 있다.

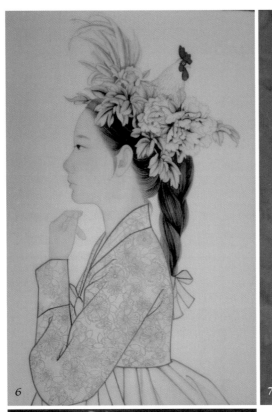

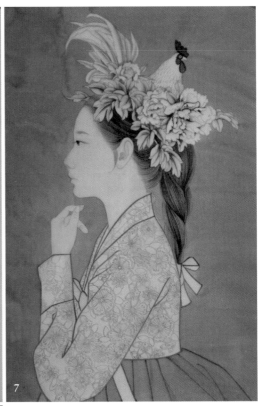

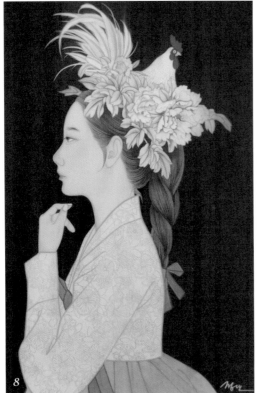

6 배채 후 모습.

7 배경 역시 배채하는데, 처음에 농도를 묽게 해
 서 칠하고 점차 농도를 높인다. 최종 색이 나
 타날 때까지 10회 정도 반복한다.

8 완성 작품.

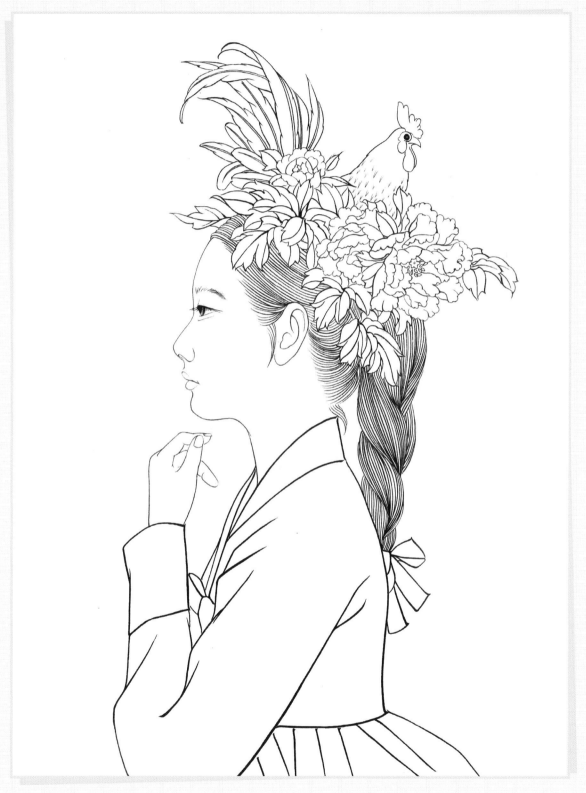

공필화를
따라해 볼까?

앞 장 기초편에서 공필화를 그리는 순서와 색감을 알았다면 이번 장에서는
앞의 과정을 통해 배운 것을 기초로 실제 작품이 만들어지는 과정을 계절의
분위기에 맞는 소개를 택해서 다양한 색을 표현해 보도록 하겠다. 색 과정을
참고하여서 색이 없는 선묘 그림도 스스로 완성해 보도록 하자.

01

봄

겹황매화와
강아지

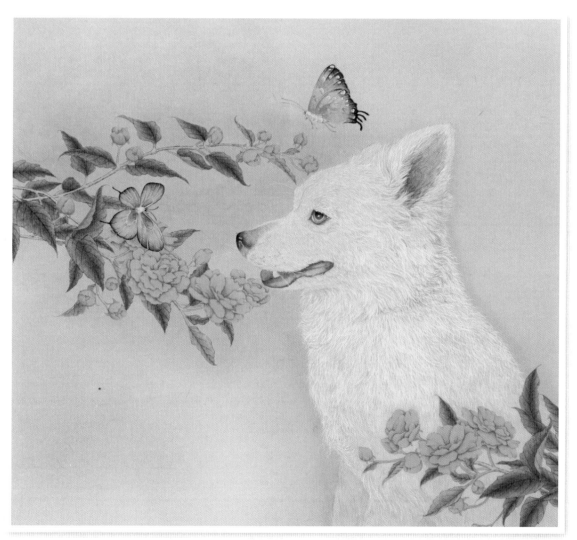

▲ 옻지 사용

선긋기

면상필을 사용하여 그린다. 전체적으로 색이 진하지 않고 긴 선이 없어서 선에서 필력을 느끼기는 어렵지만 짧은 선에서 불균형한 선이 보이면 그림이 산만해지기 때문에 고르게 힘을 유지하는 것이 중요하다. 노란 꽃과 흰색 강아지 털은 담묵으로 한다. 꽃은 작기 때문에 부드러운 선을 사용하고 털은 짧은 허기허수의 선을 사용하여 강아지의 근육을 살피면서 방향에 따라 그어야 자연스러운 형태를 만들 수 있다. 줄기와 잎사귀는 중묵으로 한다. 줄기는 곧고 변화가 없는 선으로 하고 잎사귀는 잎의 끝 갈퀴마다 붓을 한 번씩 멈추면서 힘을 주어 강약을 표현한다(절筆을 표현한다). 나비 역시 중묵으로 형태를 그리되 더듬이와 다리는 아주 가는 농묵으로 한다.

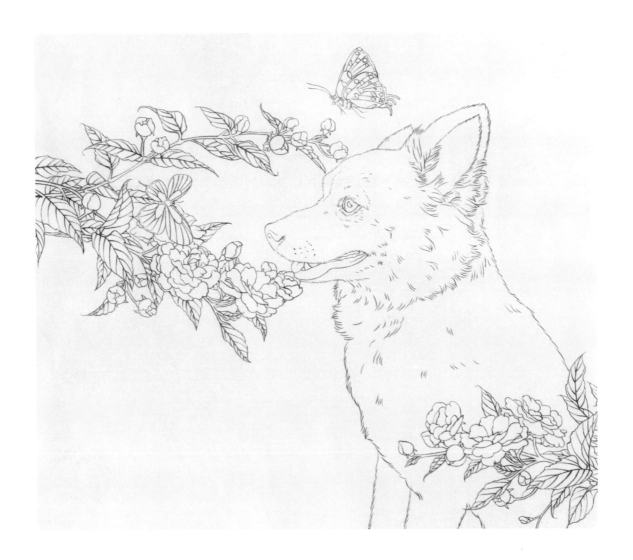

강아지

1 화청+연지+주표를 섞어서 목덜미와 형태의 외곽을 짧은 터치로 털을 치듯 하고 바림도 물붓으로 털을 치듯이 부분적으로 한다. 얼굴은 돌출되고 함몰되는 곳을 찾아서 짧은 터치로 윤곽을 만든다. 1회 마른 후 2회 정도 깊은 곳을 찾아서 깊고 얕은 질감을 표현한다. (기본적으로 강아지에 대한 해부학적 관찰이 이루어져야 묘사를 할 수 있다.)

2 흰 털은 가루 호분을 유발에 갈아 아교로 반죽한 후 사용할 때 물로 조금씩 풀어서 사용하는데, 이때 튜브로 된 설백색을 같이 섞으면 털의 질감을 부드럽게 한다. 털은 짧은 선필로 방향에 맞게 한다. 처음 털을 칠 때는 듬성듬성 빈 곳이 생기지만 한 번에 메우기보다는 마른 후 2~3회 반복하면서 빈 곳을 찾아 털을 치는 것이 좋다. 한 번에 빽빽하게 털을 묘사하면 선끼리 서로 뭉치기 때문에 털의 느낌이 살아나지 않는다.

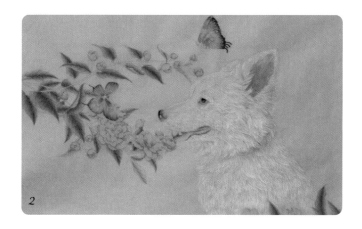

3 눈동자와 코, 입 주변은 먹으로 바림하면서 묘사한다. 귓속 붉은 부분은 처음엔
화청+초다를 섞어 어둡게 깊이감을 주고 다음은 연지+서홍으로 비교적 긴 선으로
털의 방향에 따라 붓을 움직인다.

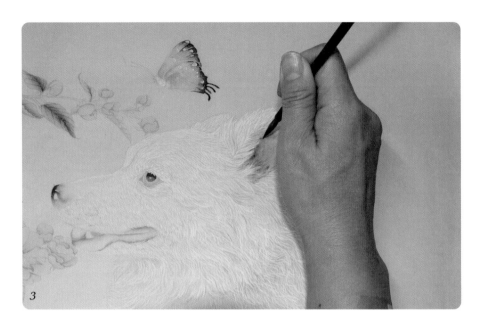

4 형태가 다 정리되면 가늘고 긴 면상필로 눈썹과 수염을 그려 넣는다.

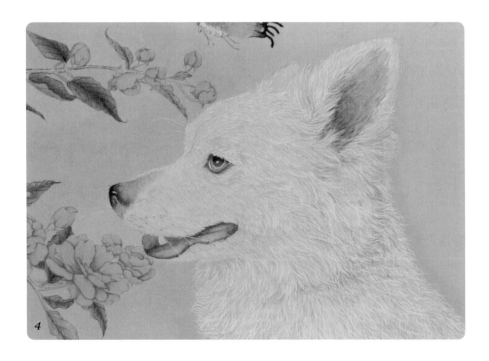

꽃

1 ❶ 림홍색으로 꽃잎의 겹 사이 안쪽에 1mm 정도의 얇은 선을 긋고 꽃잎의 바깥 방향으로 바림한다(그림에서 화살표 방향이 바림 방향). 꽃이 작기 때문에 채색 붓보다는 선 붓으로 하는 것이 좋다. 꽃잎이 작고 바림도 아주 작은 부분에만 넣지만 2회 정도 반복해야 충분한 깊이감을 만들 수 있다. ❷ 꽃잎의 겹 외에 꽃잎 끝부분 살짝 들어 간 곳에 서홍을 점과 같이 찍어 안쪽으로 바림하면 꽃잎의 유연함이 자연스럽게 표현된다. (모든 꽃잎에 하지 않고 바깥쪽 큰 곳 몇 잎만 한다.)

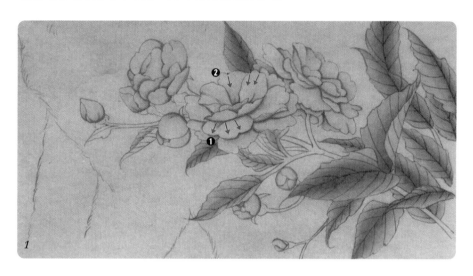

2 바림이 끝나면 등황으로 전체적으로 칠하는데 꽃을 통째로 칠하는 것이 아니라 꽃잎 한장 한장 먹선을 살려가면서 칠한다.

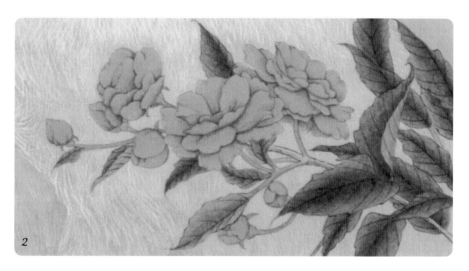

잎사귀

1 잎사귀의 안쪽은 담묵으로 1회, 중묵으로 1회, 가운데 잎맥을 중심으로 한쪽씩 분염한다.

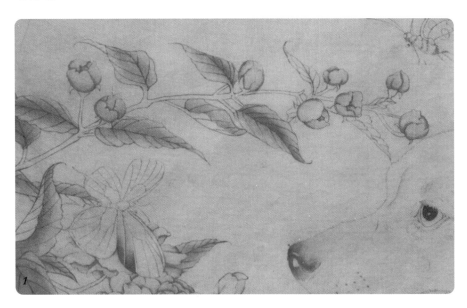

2 화청으로 넓게 1회 바림(통염) 한다. 화청+등황으로 전체적으로 조염한다. **❶** 잎사귀의 뒤쪽은 화청으로 한 번만 바림한 후 백록색이나 삼록색으로 전체적으로 칠해준다(조염). **❷** 가지는 자석색으로 한쪽 부분만 흐리게 면을 만들어 음영을 준다.

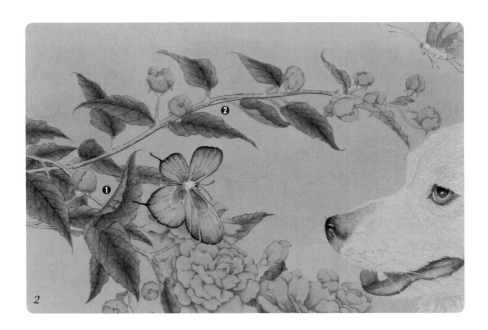

나비

1 ❶ 파란 나비는 중묵으로 밑그림을 그렸을 때 선을 띄우고 날개 끝부터 안쪽 방향으로 바림한다. 농묵으로 아주 끝부분만 한 번 더 강조해 준다. 윗날개는 화청으로 아랫날개는 화청+등황으로 몸쪽부터 바깥으로 2~3회 바림한다. ❷ 강아지 털을 묘사했던 호분으로 몸통의 털을 아주 짧게 친다.

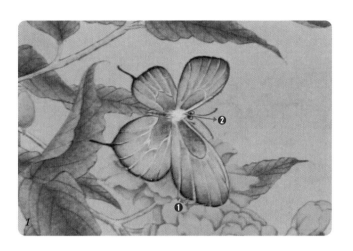

2 노란 나비에는 전체적으로 아주 묽은 등황를 칠해준다. ❶ 파란 나비와 마찬가지로 중묵으로 밑그림 그렸을 때 선을 띄우고 날개 끝부터 안쪽 방향으로 바림한다. 농묵으로 아주 끝부분만 한 번 더 강조해 준다. ❷ 등황+아황으로 몸통에 가까운 날개의 안쪽부터 바깥으로 동그란 모양을 피해 바림한다. 둥근 무늬는 호분으로 선을 넣어준다. 몸통도 호분으로 짧은 털을 친다.

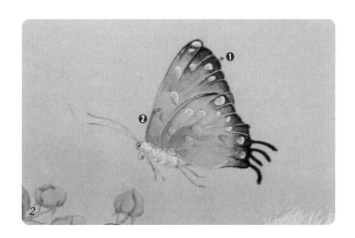

배경색

전체적으로 위쪽에서 아래쪽으로 밝아지게 바림하면서 칠해준다. 색은 알갱이 커피를 묽게(물 종이컵 1컵+알갱이 커피 1ts) 희석한 것으로 한다. 물감에는 가루가 있어서 묽게 할 경우 알갱이가 보이기도 하여 얼룩이 생기기도 하지만 커피는 물에 녹아 입자가 없어서 자연스러운 색을 표현할 수 있다.

02

:
:
:

여름

연꽃과

잉어

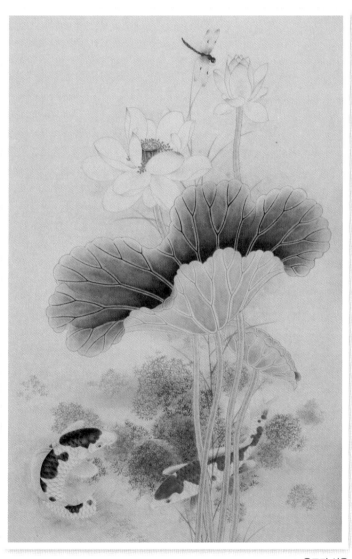

▲ 운모지 사용

선 긋기

면상필을 사용하여 연꽃은 담묵으로 꽃잎의 끝에서부터 안쪽 방향으로 부드럽게, 잎은 중묵으로 굴곡진 부분마다 힘을 주어 절을 표현하고 힘 조절을 하면서 꽃보다 강한 느낌으로, 잉어는 중묵으로 하되 선이 두꺼워지지 않도록 한다. 잠자리는 중묵이지만 연꽃보다 가늘고 하늘하늘한 선으로 긋는다.

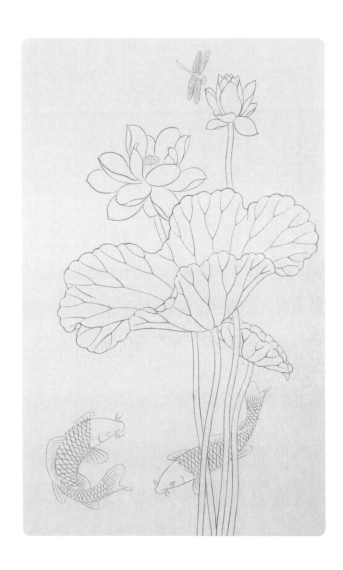

연잎

1 잎의 앞면은 안쪽부터 바깥쪽으로 담묵으로 2회, 중묵으로 2회 정도 바림한다. 1회 바림이 완전히 마른 후 다시 바림한다(분염). 이때 잎맥 양옆은 조금 남겨서 잎맥이 드러나는 것처럼 표현한다. 담묵으로 바림할 때는 잎 가장자리만 조금 남도록 하고, 중묵은 잎의 면적의 1/2쯤 칠해 바림한다. 마무리할 때는 농묵으로 1/4쯤 칠해 바림해서 잎의 안쪽으로 갈수록 점점 깊어지게 하여 깊이가 느껴지도록 한다. 잎의 뒷면은 담묵으로 1회 바림한다.

줄기는 가운데를 담묵으로 긋고 양쪽으로 바림한다. 연밥은 담묵으로 칠해 바림한다. 먹 바림은 얼룩이 지는 경향이 있으므로 물붓에 물을 조금 묻혀 칠할 곳에 미리 물을 발라놓으면 얼룩 없이 칠할 수 있다.

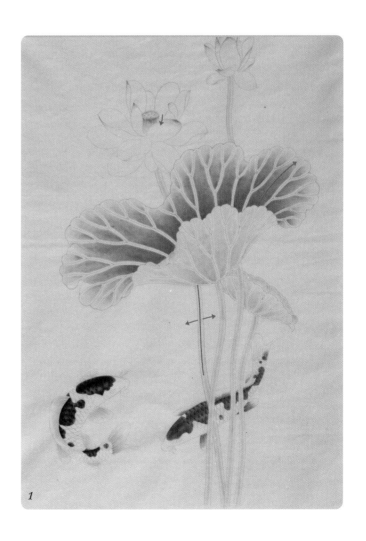

1

2 잎의 앞면은 화청색으로 안쪽에서 가장자리 쪽으로 잎의 3/4 정도 칠하고 끝부분
만 살짝 바림한다(통염). 이후 초록색(화청+등황+아황)으로 2~3회 통염한다. 잎의 뒷면
은 화청색으로 앞면과 같이 안쪽에서 가장자리 쪽으로 잎의 3/4 정도 칠하고 끝부분
만 살짝 바림한다. 이후 백록으로 전체적으로 엷게 색을 입힌다(조염).

줄기는 화청색으로 앞의 먹 바림한 것처럼 줄기의 가운데에 담채하고 양쪽으로 바림
한다. 아주 작은 세필을 사용하여 담묵으로 위쪽을 향해 털을 부드럽게 친다.

연밥은 초록색(화청+등황+아황)으로 통염한다.

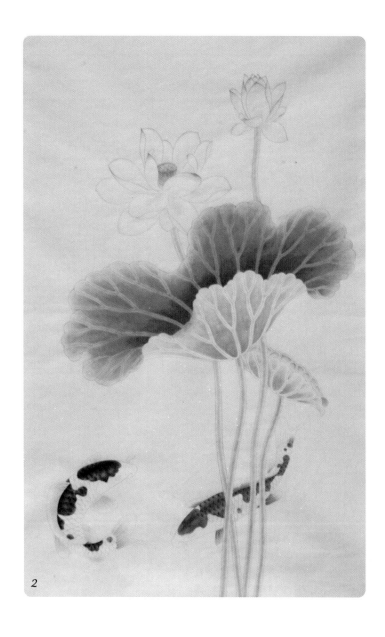

2

연꽃

1 꽃의 안쪽(연밥 쪽)은 회록색(화청+등황+주표)으로 꽃잎의 1/5 정도만 칠하고 분염하는 방법으로 2회 정도 한다. 전체적인 색이 흰색이라는 것을 생각하여 색이 너무 많이 빠져나오지 않도록 조심한다.

꽃잎의 끝 쪽은 서홍에 연지를 조금 섞은 색으로 농도는 중으로 먹선 위에 다시 선을 긋듯이 하고 꽃잎의 안쪽으로 바림하여 선 위에 색이 강하게 남아 있지 않도록 한다.

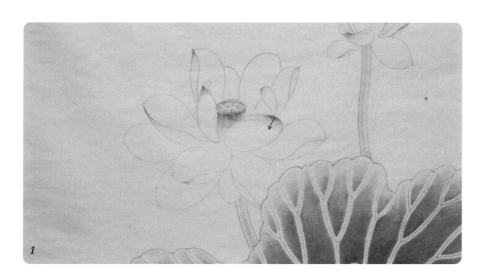

2 그림의 뒷면에 호분으로 배채한다. 배채를 하면 앞면 색을 칠하는 것보다 은은하고 자연스러운 분위기를 만들 수 있다. 강하게 색이 드러나지 않게 할 때는 배채법을 사용하는 것이 좋다.

잉어

1 얼룩 무늬가 있는 부분을 밑그림에 표시하고 본 그림에는 선을 긋지 않고 아래 비친 부분만 검은 잉어는 먹으로 붉은 잉어는 연지로 큰 덩어리를 만들어놓는다.

2 검은 잉어는 무늬 부분만 비늘 하나하나를 먹으로 바림한다. 비늘이 자연스럽게 바림될 때까지 2~3회 정도 한다. 지느러미는 몸통 쪽에서 부터 바깥으로 담묵 바림한다. 등지느러미는 중묵으로 넓게 바림한다.

붉은 잉어는 연지에 서홍을 섞어 무늬의 비늘과 지느러미를 바림한다. 대홍으로 등지느러미 쪽 무늬 전체를 바림한다.

마무리할 때 검은 잉어는 먹으로, 붉은 잉어는 연지+서홍+먹(아주 조금)으로 비늘의 가장 안쪽에 아주 작게 색을 넣어 바림한다. 눈은 농묵으로 하고 호분으로 하이라이트를 넣는다.

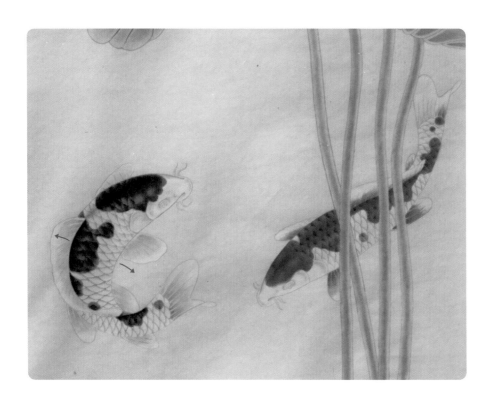

물풀

물풀은 농묵, 중묵, 담묵을 적절한 위치에 솔잎을 치듯이 위에서 아래 혹은 아래에서 위로 손이 편한 방향으로 짧게 친다. 물풀이 들어갈 자리를 밑그림에 표시하여 본 그림을 그릴 때 그 위치에 그린다. 농묵으로 먼저 그리고 공간이 비어 보일 경우에는 담묵으로 빈 곳을 메운다.

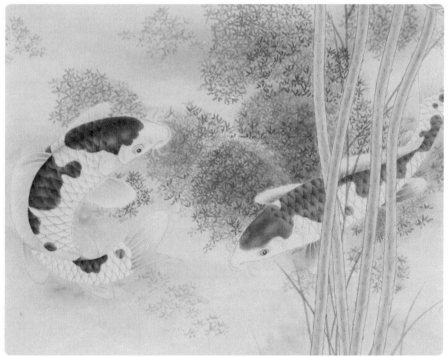

화심

연꽃의 꽃밥 주변의 화심은 농황+호분+아교를 섞어서 걸쭉한 상태에서 붓털이 짧고 뾰족한 선 붓으로 가만히 올려놓는다(입분). 그린다는 느낌보다 물감을 자리에 올려놓는다는 느낌이다.

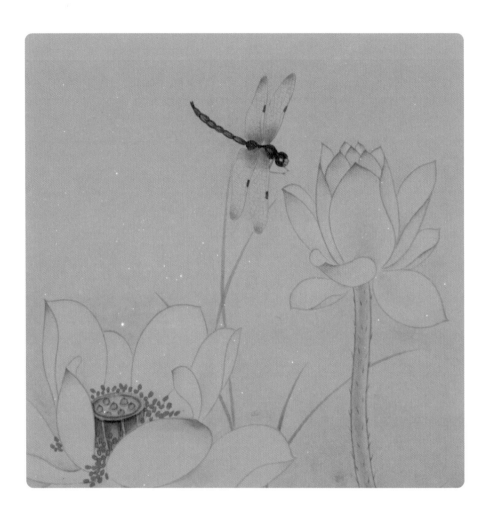

03

. . .

가을

국화와

매

▲ 옻지 사용

선긋기

면상필을 사용하여 국화꽃은 조금 흐린 중묵으로 하고 잎은 꽃보다 조금 진한 중묵으로 선을 그린다. 꽃은 얇고 유연한 선으로 잎은 좀 더 힘을 주어 꽃보다 강한 느낌을 주는 선으로 표현한다. 매는 가는 중묵으로 하지만 머리 부분은 얇고 부드러운 선으로, 깃털은 점선으로 표현하여 깃털의 느낌을 살려준다. 바위는 랑호필을 사용하여 농묵을 측필로 하여 갈필과 끊긴 느낌을 주어 거칠게 표현한다. 그림의 아랫부분으로 갈수록 표현을 많이 하지 말고 자연스럽게 풀어지도록 한다.

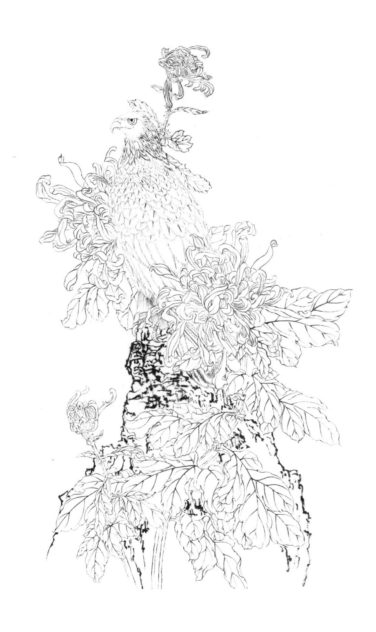

국화꽃

1 연지와 먹을 섞어서 꽃의 안쪽부터 2회 정도 살살 분염 바림한다. 꽃이 크지 않기 때문에 면상필을 사용하여 가장 안쪽에 조금만 물감을 찍은 후 바림하는 것이 좋다.

2 분염이 끝나면 연지로 넓게 통염한다. 농도를 엷게 하여 꽃잎의 1/2 정도 칠한 후 바림한다.

3 마지막으로 농도가 묽은 서홍으로 전체적으로 조염한다.

4 약간 진한 중묵으로 꽃의 안쪽 선을 살려서 마무리한다.

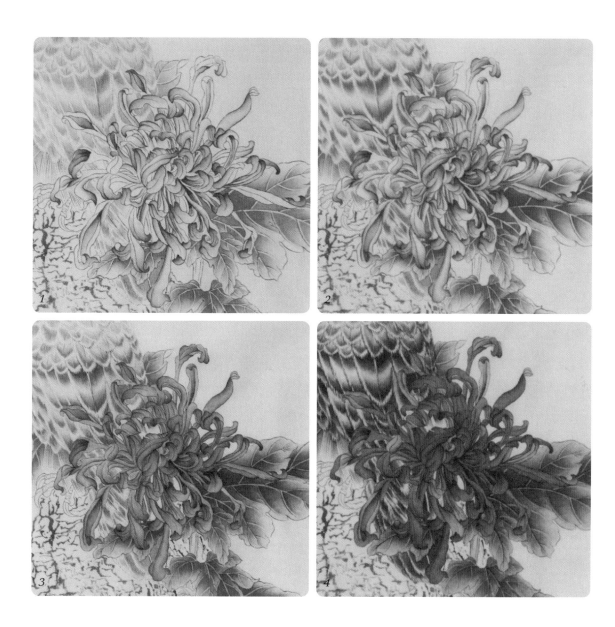

잎사귀

1 잎사귀는 처음엔 담묵으로 잎의 안쪽부터 잎맥을 살리면서 바림한다. 잎맥 옆 1mm 정도 남겨두고 담묵으로 2회 정도 분염한다.

2 중묵으로 처음보다는 넓게 통염한다. 잎 면적의 1/2 정도 색을 입힌 후 바림한다. 마지막으로 농묵으로 잎의 가장 안쪽 1mm 정도만 선을 긋고 바림하여 깊이감을 더해준다.

3 농도가 묽은 화청으로 잎의 3/4 정도 색을 칠하고 바림한다. 농도가 흐려서 색이 잘 드러나지 않을 때는 같은 방법으로 2회 정도 하는데, 처음부터 농도를 강하게 하는 것은 피한다.

4 마지막으로 잎의 앞면은 화청+농황을 섞어 묽은 농도로 전체적으로 칠한다(조염). 잎의 뒷면은 삼록으로 한다. 어린잎과 줄기는 먹을 사용하지 않고 처음부터 화청으로 1회만 바림한 후 화청+농황으로 칠한다. (작은 잎에 먹을 사용하면 무거운 느낌이 들기 때문에 어린잎이나 야생화와 같이 작은 꽃잎에는 먹 바림하는 것을 피한다.)

매

1 깃털 하나하나의 안쪽, 눈 주변, 부리 부분을 담묵으로 바림한다. 부리 부분은 눈과 가까운 쪽부터 바림을 시작하고 눈은 눈동자 주변을 동그랗게 둘러싸고 바림한다. 깃털은 하나하나 무늬를 살려주면서 깃의 안쪽부터 바림한다. 중묵으로 한 번 더, 농묵으로는 부리, 눈동자, 눈동자 주변, 몸통 아랫부분의 깃을 아주 작게 먹을 찍은 후 바림한다.

2 등 부분의 깃털을 자석+연지+화청을 섞어 옅게 바림한다. 깃털의 끝부분을 먹선으로 정리한 후 먹선 안쪽에 호분으로 아쭈 짧게 털을 치듯이 선을 긋는다. 부분적으로 농황을 넣어주어 밝은 분위기를 만들어준다. 눈동자 바깥쪽은 농황으로 하고 검은 눈동자 윤곽과 눈동자 안에 호분으로 하이라이트를 만들어준다.

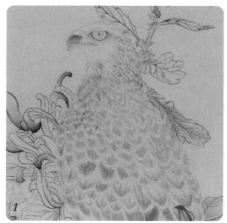 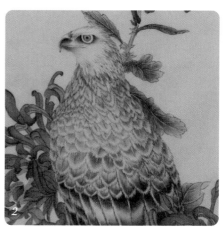

3 매의 머리는 그림의 뒷면에 호분으로 바림한다(배채).

화심

농황+호분+아교를 섞어서 걸쭉한 상태에서 붓털이 짧고 뾰족한 선 붓으로 가만히 올려놓는다(입분). 그린다는 느낌보다는 물감을 자리에 올려놓는다는 느낌이다.

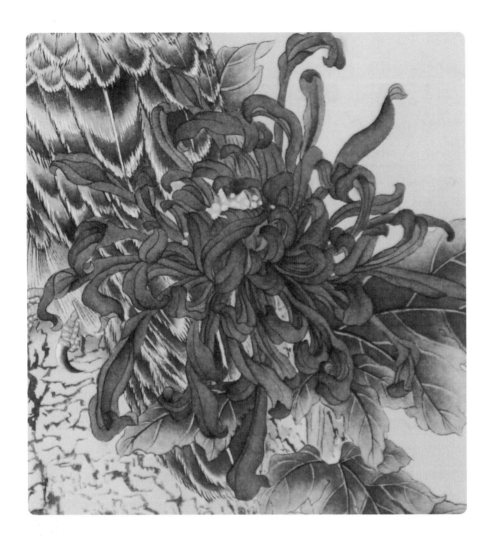

바위

바위는 색을 넣지 않고 농묵으로 측필을 사용하여 거친 선을 부분적으로 더 묘사해
주고, 형상의 바깥쪽을 묽은 커피로 바림하여 주변에 무게감을 주어 매와 국화가 드
러나 보이도록 해준다.

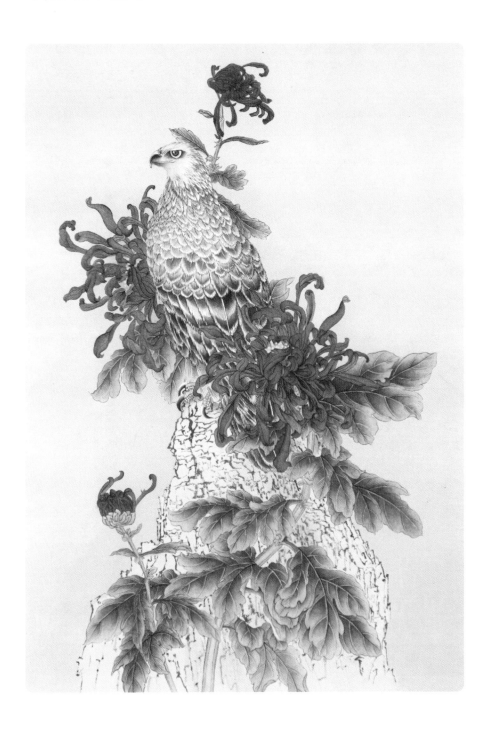

04

겨울

홍매와
새

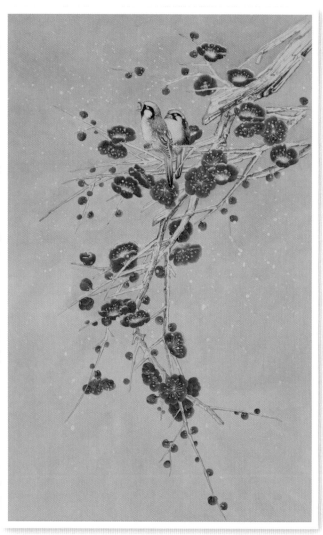

▲ 황촉규지 사용

선긋기

면상필을 사용하여 매화꽃은 조금 흐린 중묵으로 가볍게 시작해서 가볍게 끝나는 선(허기허수)을 사용한다. 나무의 작은 가지들은 중봉을 사용하되 갈필이 나올 수 있도록 수분을 적게 해서 짧게 끌어당기면서 힘을 조절한다. 굵은 가지는 조금 굵은 면상필을 사용하거나 랑호필과 같이 탄성이 있는 붓을 사용하여 측필로 거칠게 표현한다. 측필은 선이 나오기도 하지만 면이 나오기도 해서 바위나 나뭇가지 등 거칠게 표현할 부분에 적용한다. 가지의 윗면은 작은 가지들과 마찬가지로 중봉을 사용하여 짧게 끌어당기면서 선을 긋는다.

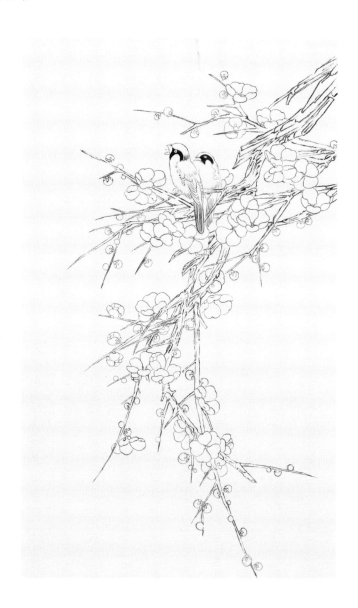

매화꽃

1 서홍+연지를 사용하여 바림을 시작한다. 대부분의 경우 꽃은 안쪽부터 바림을 시작하지만 꽃에 눈이 쌓인 것을 고려해서 꽃잎의 끝과 속을 밝게 하고 가운데를 진하게 하는 방법으로 한다.

2 같은 농도로 2회 정도, 농도를 조금 높여서 1회 정도 더 바림하여 색의 대비를 드러나게 한다.

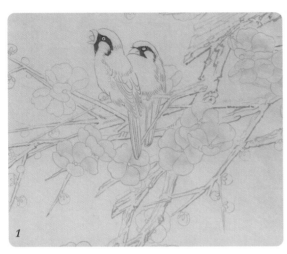
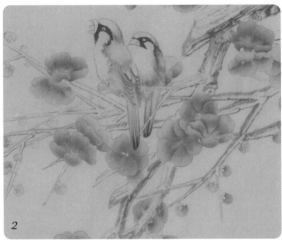

3 부분적으로 바림이 끝난 후에는 대홍을 전체적으로 칠한다.

4 눈이 쌓인 부분은 밝게 남겨진 상태에서 설백색으로 바림한다. 붉은 색으로 바림하는 것과는 반대로 꽃잎의 끝부분과 안쪽을 진한 농도의 백색으로 바림한다.

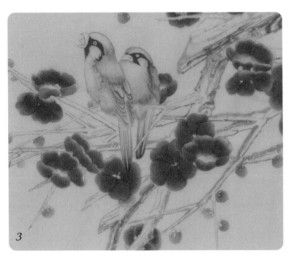
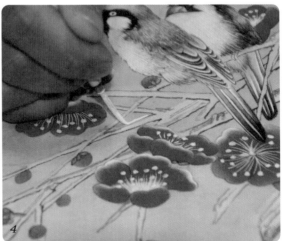

새

1 눈 주변과 날개와 꽁지깃 끝부분을 농묵으로 바림한다.

2 대자+초다+연지를 섞어 새의 머리 끝, 몸통 끝, 깃털 끝을 바림한다.

3 같은 색을 사용하여 털 치듯 짧은 선으로 그린 후 바림한다. 마지막 단계에서는
털을 바림하지 않는다.

4 깃털과 꼬리 부분 깃 심은 호분으로 선을 그려준다. 검은 눈동자 주변도 호분으
로 둥글게 선을 그려준다.

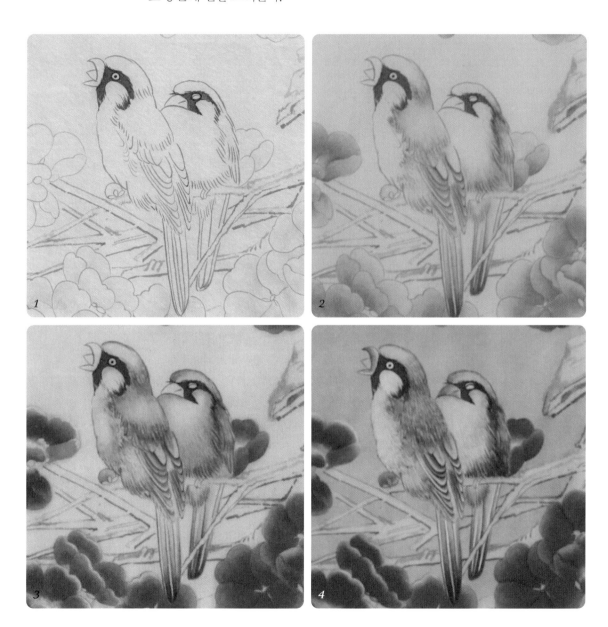

화심

호분으로 얇은 선을 사용하여 꽃술의 선을 그리고 화심은 등황+호분+아교를 섞어
걸쭉한 농도로 꽃술 위에 가만히 점을 찍듯이 두툼한 느낌이 살아나도록 올려놓는다
(입분). 다른 그림의 화심과 마찬가지로 붓털이 짧고 가는 선 붓으로 한다.

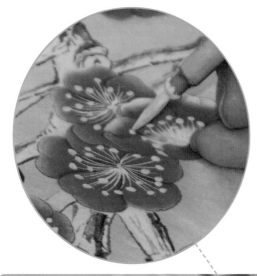

배경

종이컵으로 1컵 정도 1티스푼의 커피 알갱이를 풀어 연하게 커피를 타서 꽃과 새 주변에 넓게 칠해준다. 대체로 그림의 윗부분을 좀 더 진하게 하고 아래쪽으로 서서히 풀어서 바림해준다. 2회 정도 해야 깊은 분위기를 만들 수 있다.

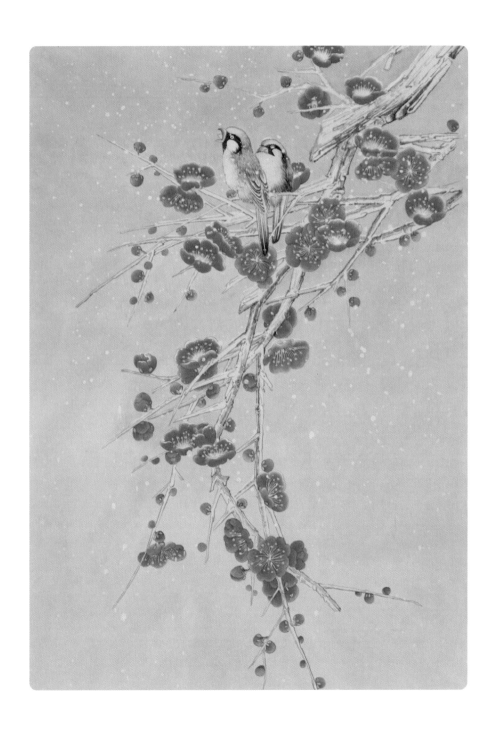

눈

1 쌓인 눈은 설백색으로 농도를 진하게 하여 표현한다. 나뭇가지나 꽃잎 중간 중간
쌓인 눈을 한 번 더 그려준다. 선 붓보다 붓끝이 뾰족하고 짧은 붓을 사용하는 것이
농도가 진한 물감을 끌고 나가기에 편리하다.

2 내리는 눈은 한 손으로 붓을 잡아 지지대를 만들고 다른 붓은 진한 농도의 설백색을 물감이 흘러내릴 정도로 흠뻑 묻혀 가로놓인 붓과 '탁' 소리가 나게 쳐서 물감 방울이 화면에 떨어지게 하여 표현한다. 힘을 많이 주고 적게 주는 정도에 따라 떨어지는 방울의 크기와 모양이 달라지기 때문에 조화롭게 떨어트려야 한다. 또 한쪽에만 눈이 몰려 있지 않도록 살피면서 하는 것이 중요하다.

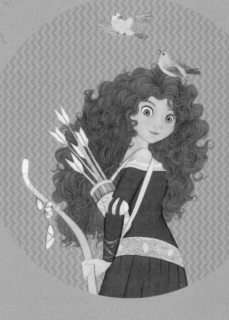

Chapter

05

모던 공필화를
따라해 볼까?

모던 공필화에 대하여

1장에서 밝힌 것과 같이 공필화의 역사는 중국회화의 역사와 같다. 그러나 여전히 공필는 많은 사람들이 관심을 갖는 장르이다. 특히 동양화는 그림에 담긴 의미를 중요하게 생각하기 때문에 소재 면에서 옛것을 차용하는 경우가 많다. 그러나 현대적 감각에 맞는 도구와 기물들을 소재로 하는 경향도 있다.

필자는 이렇게 전통 공필화의 필법을 기본으로 하여 현대적인 감각에 맞는 소재나 이미지를 가져와 묘사를 확장한 공필화를 '모던 공필화'라고 부른다. 모던 공필화는 정통 미술 장르로 공인된 것이 아니므로 지극히 개인적일 수 있다. 그렇다 하더라도 그림을 사랑하고, 또 공필화에 관심이 있는 독자에게는 다양한 공필화의 세계로 개념을 넓히는 데 도움을 줄 수 있을 것이다.

그렇다면 새롭고 흥미로우며, 좀 더 감각적인 모던 공필화는 어떻게 구현할까? 여기에 대한 답은 공필화의 기본을 이해하고 대상에 자유롭게 접근하는 것이다.

공필화는 미술사에서도 하나의 장르로 자리잡은 원칙과 필법이 있는 그림이다. 1~3장에 담겨 있는 내용들이 여기에 해당한다. 공필화를 그리다 보면 손으로 붓을 움직이는 것인지, 붓이 손을 이끄는 것인지 모를 때가 있다. 바로 몰입의 순간이다. 공필화가 주는 이 황홀한 기분을 느끼기까지는 붓을 원하는 대로 움직이게 할 수 있을 만큼의 연습이 꼭 필요하다.

어느 정도 기본기가 갖춰지면 표현의 단계로 나아가면 된다. 표현의 대상은 자유롭게 선택한다. 옛 그림들을 자신의 취향에 맞게 재편집하는 것도 좋고, 자신이 사랑하는 애완견이나 식물 또는 기물들을 공필화 기법으로 표현해 보면서 창작의 기초를 다져가는 것이 좋다. 4장의 예시 1번 ~ 4번은 봄, 여름, 가을, 겨울에 어울리는 동물과 식물을 그림의 소재로 사용하여 앞장에서 익혔던 기법들과 몇 가지 새로운 표현법을 더하였으니 잘 따라해 보기 바란다.

필자가 독자들과 함께하고 싶은 모던 공필화는 전통의 방법을 사용하여 현대적 감성을 표현한 작품들이다. 공필화는 사실적인 표현을 하는 그림이기 때문에 실재實在 하는 대상을 사실적으로 묘사하는 것이 보편적이다. 그러나 시대와 생활환경이 바뀐 만큼 표현과 묘사의 범위도 넓어질 수 있다고 생각한다. 이제부터 시작되는 5장은 이런 생각을 실제 그림으로 옮겨본 것이다. 예로 든 그림은 우리가 일상에서 쉽게 접하는 애니메이션 캐릭터를 모티브로 한 것인데, 이처럼 현대적 감수성에 맞는 다양한 이미지들을 공필화 기법으로 표현하는 것이 바로 모던 공필화다. 애니메이션 캐릭터뿐만 아니라 현대적 기물이나 디자인 소구들을 공필화로 표현해 본다면 옛 그림과 다른 분위기의 모던 공필화가 될 수 있을 것이다.

아울러 앞에서 공필화를 그리는 순서와 색감을 알았다면 이번 장에서는 앞의 과정을 통해 배운 것을 기초로 실제 작품이 만들어지는 과정이다. 취향과 분위기에 맞는 소재를 택해서 색이 없는 선묘 그림도 스스로 완성해 보도록 하자.

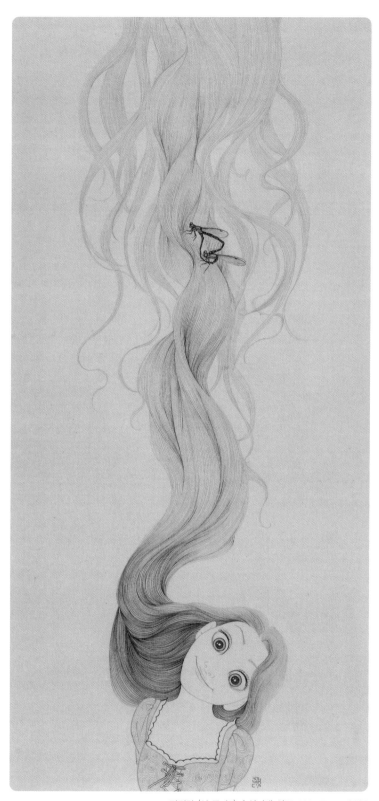

▲ 김정란 〈선 긋다5〉 숙선지에 선묘, 144×75cm, 2020

01

메르다

전통을 바탕으로
오늘의 감성을 담다

〈비단 위의 메르다〉에서 머리카락은 실제 인물보다 과장되어 있다. 웨이브가 심하고 숱이 많기 때문에 선을 긋는 것도 중요하지만 덩어리마다 바림으로 양감을 잘 표현하는 것이 무엇보다 중요하다.

활과 화살은 전통 공필화에서는 보기 힘든 소재들이지만 선 연습을 꾸준히 했다면 일정한 힘과 속도로 딱딱한 질감의 표현을 할 수 있을 것이다. 화살통의 줄무늬도 현대적 감수성에 맞게 줄무늬 패턴으로 표현했으나 그리는 사람의 취향에 맞게 다른 문양을 사용해도 좋겠다.

허리벨트 역시 현대 패션에서 차용해도 좋겠다. 드레스의 문양을 전통적인 공필화 소재에서 차용하여 선으로만 표현했는데, 그리는 사람의 취향에 맞게 다른 디자인을 연구하여 표현하는 것도 좋은 방법이다.

이 그림에서는 전통적인 공필화 기법의 새를 표현하였는데, 이 외에 모던한 디자인의 패션 디자인을 적용하여 나만의 취향을 표현해 보는 것을 추천한다.

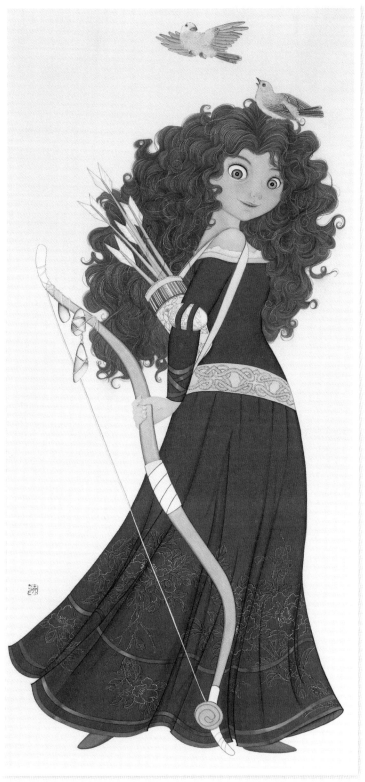

▲ 〈비단 위의 메르다〉 144×75cm, 2020

선 긋기와 바림

첫 선은 면상필을 사용하여 먹으로 한다.

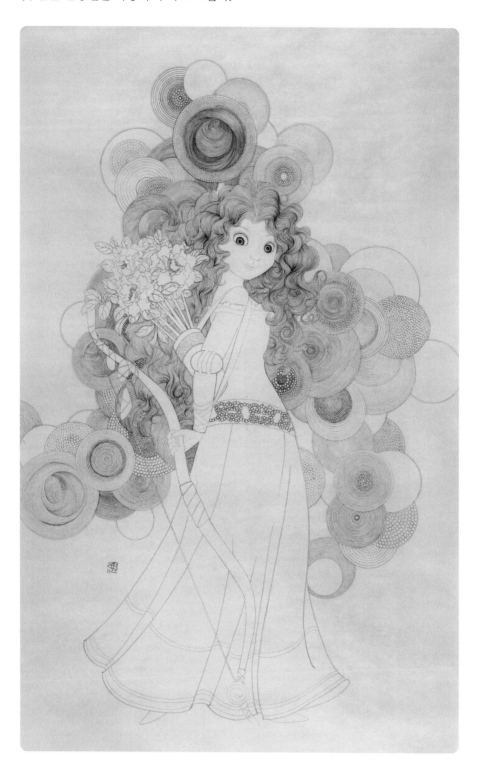

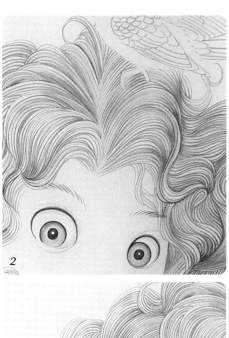

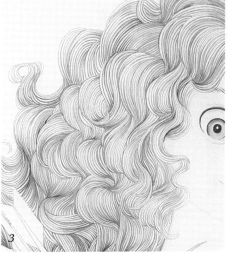

1 얼굴선은 약간 흐린 중묵으로 하고 옷과 머리카락은 좀 더 짙은 중묵을 사용하여 기초 선을 뜬다.

2 눈꺼풀과 머리카락은 연지를 사용하여 다시 선을 긋는데, 머리카락 선은 중간 정도의 농도로 2~3회 반복해야 원하는 농도의 색이 나온다. 눈꺼풀은 좀 두꺼운 선으로 한다.

3 머리카락의 볼륨은 덩어리를 잡아 연지를 사용하여 바림해 준다.

4 눈동자 동공은 반짝이는 하이라이트 부분을 제외하고 농묵을 사용하여 전체적으로 칠하고, 동공 밖 눈동자는 처음엔 농묵으로 다음엔 비취록으로 둥글게 윤곽을 잡은 후 안쪽 방향으로 바림한다.

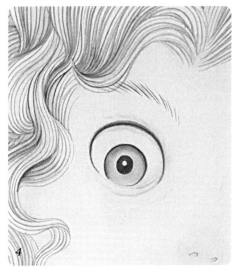

채색 1단계

1 눈동자의 흰 부분은 호분을 사용하여 전체적으로 칠한 후 주변을 피부 바림 색으로 그늘을 준다.

2 머리카락을 연지+서홍으로 3~4회 바림을 하여 덩어리 감이 살아나면 서홍+주표를 사용하여 전체적으로 색칠한다.

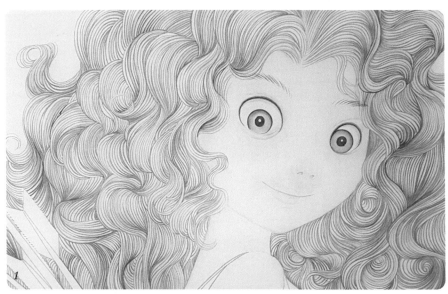

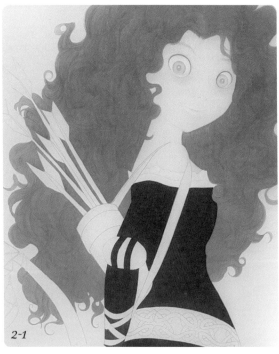

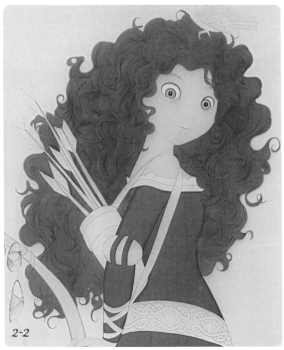

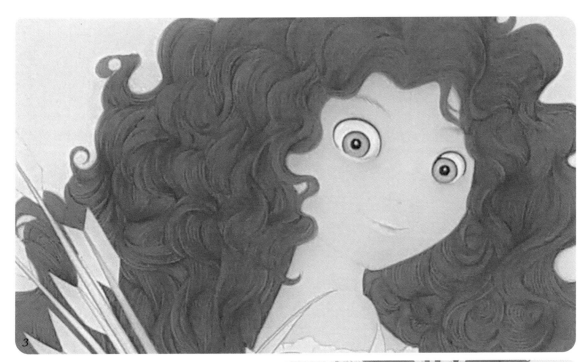

3 얼굴은 연지+자석(대자)+화청을 1:1:1 비율
로 섞어 눈, 코, 입 주변을 묘사한다
입술은 연지+서홍을 사용하여 바림한 후 서홍
+주표를 사용하여 전체적으로 칠해준다.
4 드레스에 들어갈 문양은 따로 본을 준비한
후 먹으로 선을 베껴 낸다. 드레스 주름을 먹으
로 1~2회 바림한 후 전체적으로 칠해준다.

채색 2단계 (배채)

화면의 뒤쪽에서 배채한다. 피부는 주표+백록 (삼록)을 묽은 농도로 배합하여 전체적으로 칠하 고, 눈동자는 호분(흰색)을 진한 농도로 칠한다. 머리카락은 주표 혹은 주황을 짙은 농도로 칠하 며, 분채를 사용하면 색이 강하고 발색이 살아 나므로 분채를 사용하는 것도 좋다.

드레스는 먹 또는 검은색 물감(튜브 혹은 분채)을 사용하여 중간 농도로 2~3회 정도 반복해서 칠 해준다. 면적이 넓어 얼룩지기 쉬우니 큰 붓을 사용하여 한쪽 방향으로 일관되게 칠해준다.

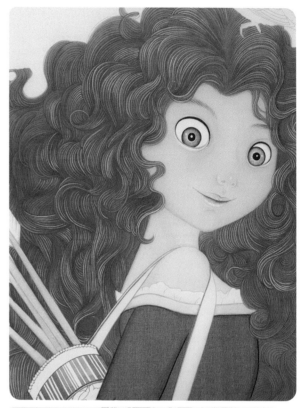

채색 3단계

볼이나 콧잔등, 눈두덩이 등에 서홍을 아주 묽 게 바림하여 불그스름하게 혈색을 넣어준다. 흰색(호분 또는 태백)으로 눈 밑, 콧잔등, 입술 등 밝은 곳에 하이라이트를 찍어 바림한다.

기타 사물은 원하는 색으로 적절하게 칠해주 고, 머리카락은 등황+호분을 1:1로 섞어 부분 적으로 밝게 선을 그어준다.

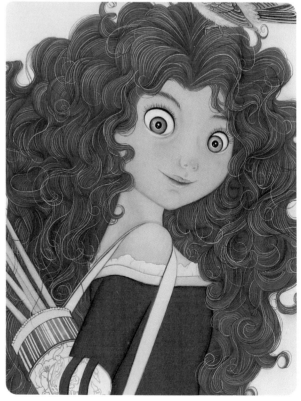

채색 4단계

등황+흰색과 서홍+등황 으로 머리카락을 좀 더 풍성하게 표현해 준다. (원래 그어진 선 이외 탈선하여 삐져나오도록 긋는다.) 새는 앞 장을 참조하여 표현하되 배 부분은 흰색을 사용하여 짧은 선으로 털을 표현한다. 먹선으로 뜬 옷에 있는 문양은 호분으로 먹선 옆에 그어준다(먹선 위에 그어 먹선을 덮지 않게 해주는 것이 좋다).

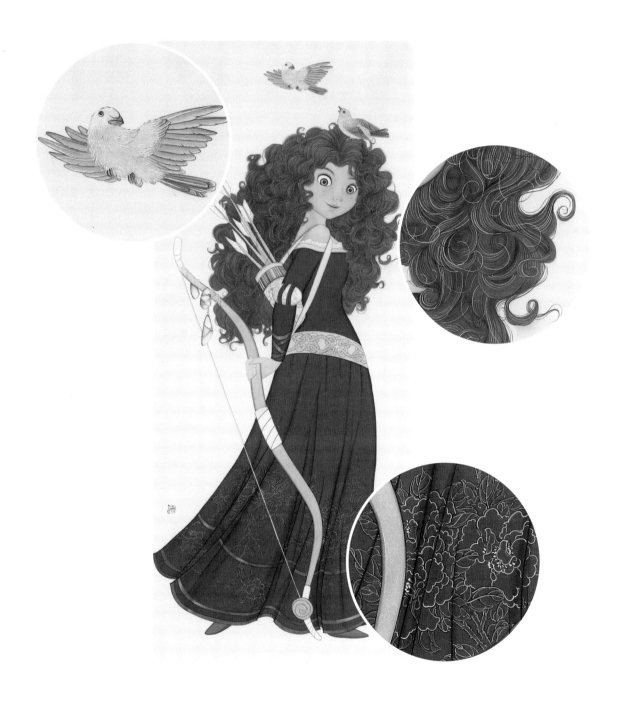

02

•
•
•

라푼젤

자유롭고 과감한 표현으로
환상의 세계를 품다

라푼젤 역시 머리카락과 이목구비가 과장되어 있으나 방법은 앞 장에서 익혔던 인물화 표현과 같은 방법으로 표현하면 된다. 머리에 달린 꽃과 나비 역시 앞 장에의 방법대로 표현한다.

다만 드레스 문양은 각자 취향에 맞는 패턴을 찾아서 선묘를 뜬 화면 아래쪽에 넣고 베껴 내는 것도 하나의 방법이다. 색과 문양 등은 각자의 취향과 감수성을 표현하는 중요한 수단이기 때문에 자신의 감수성을 최대한 발휘하여 표현해 보자.

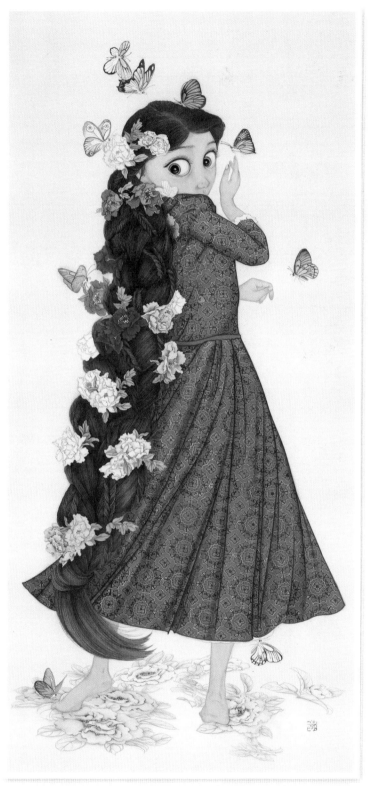

▲ 〈비단 위의 라푼젤〉 144×75cm, 2020

선 긋기와 바림

첫 선은 면상필을 사용하여 먹으로 한다.

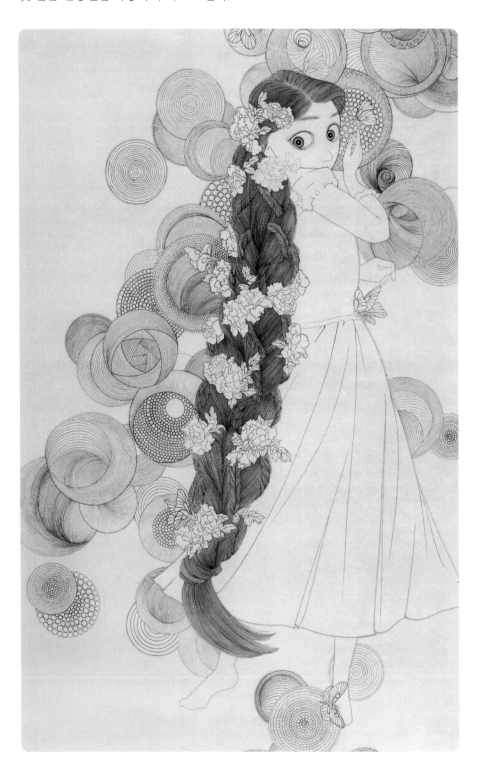

1 피부는 옅은 중묵으로, 드레스·꽃·나비 등은 중묵으로, 머리카락은 짙은 중묵으로 선을 앞의 그림과 같은 방법으로 그어준다.

2 피부도 마찬가지로 색을 혼합하여 표현해 준다.

3 꽃과 나비는 앞 장을 참고하여 표현한다.

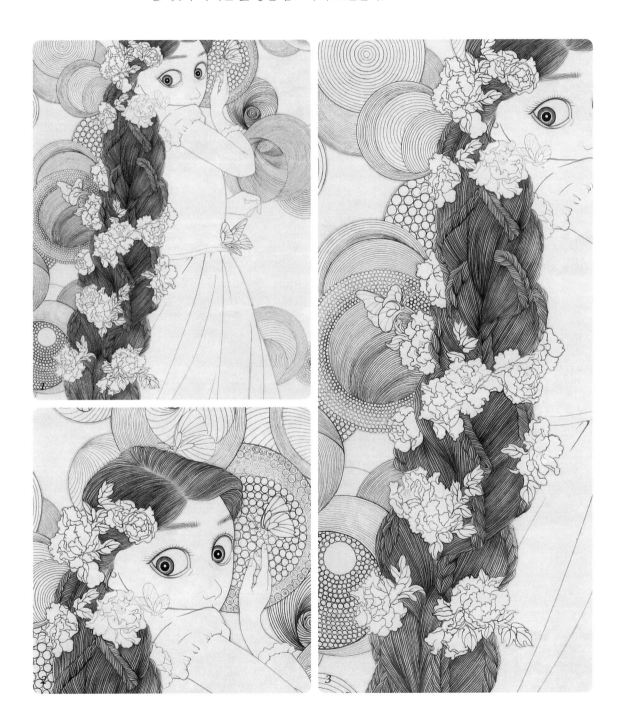

채색 1단계

미리 준비한 드레스 문양을 그림 아래 놓고 베껴낸다. 연지+자색을 1:1로 혼합하여 중간 정도의 농도로 드레스 주름을 따라 바림한 후 뒷면에서 자색으로 배채한다.

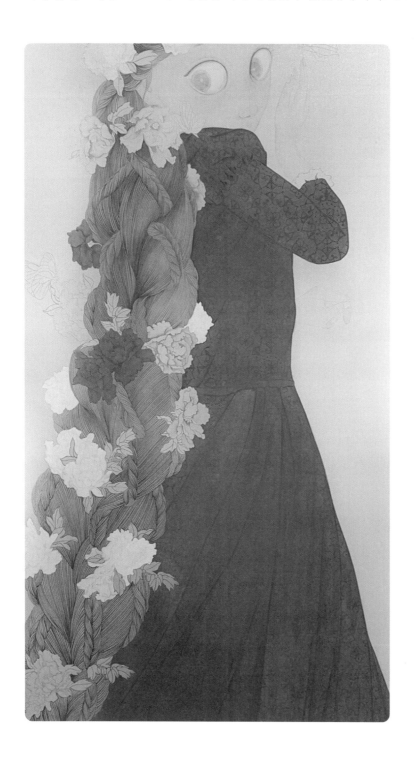

채색 2단계 (배채)

피부는 주표+백록을 혼합하여 칠하고, 눈은 흰색으로 전체적으로 칠해준다. 드레스
는 넓은 붓을 사용하여 묽은 농도로 2~3회 반복하여 한쪽 방향으로 붓질을 해준다.

(자색 튜브나 분채물감 사용)

꽃과 나비들도 각자 알맞은 색으로 배채해 주면 발색이 좋다.

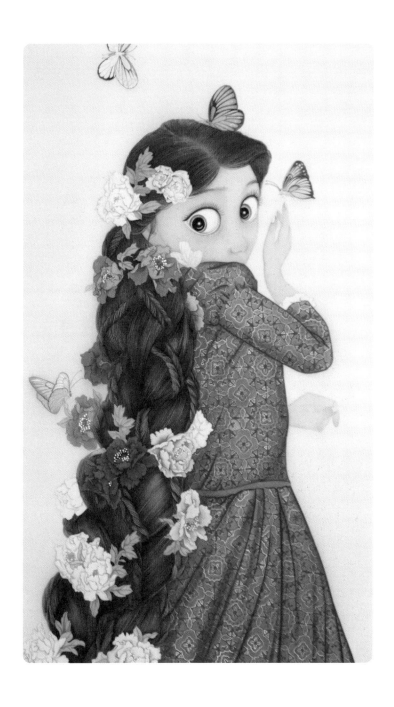

채색 3단계

문양은 호분으로 밑선 위에 그어주고 드레스를 바림한 색(연지+자색)으로 흰색과 대비를 이루도록 세밀하게 조절하며 칠해준다. 볼, 눈두덩이, 콧등, 손가락 끝 등은 서홍으로 붉은 기를 준다.

머리카락에 금분을 묽게 하여 선을 그어 금발로 표현했는데, 원하는 색을 사용하여 분위기를 만들어보는것도 괜찮다.

채색 5단계

농묵으로 머리카락의 덩어리를 따라 진하게 표현해 주고 문양을 정돈한다.

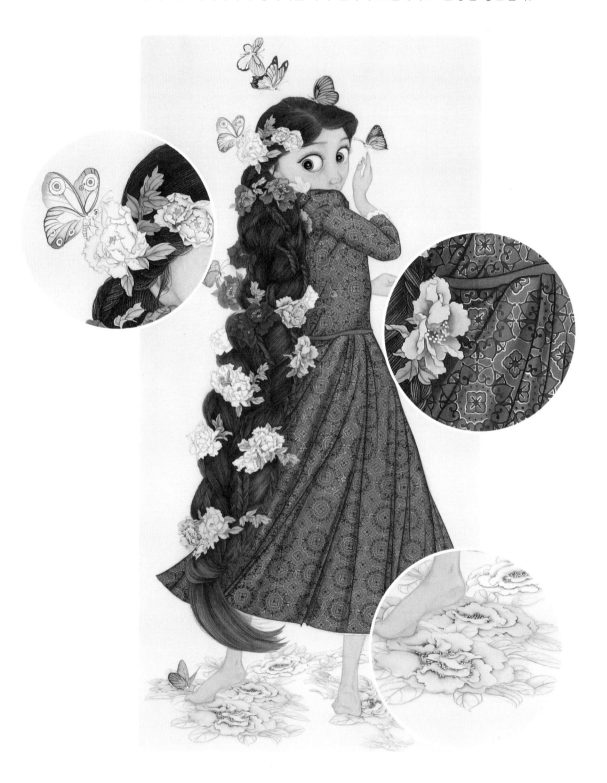

모던 공필화를
그려요

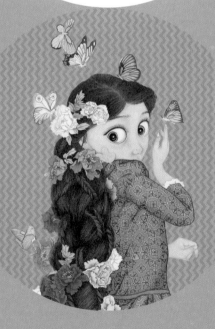

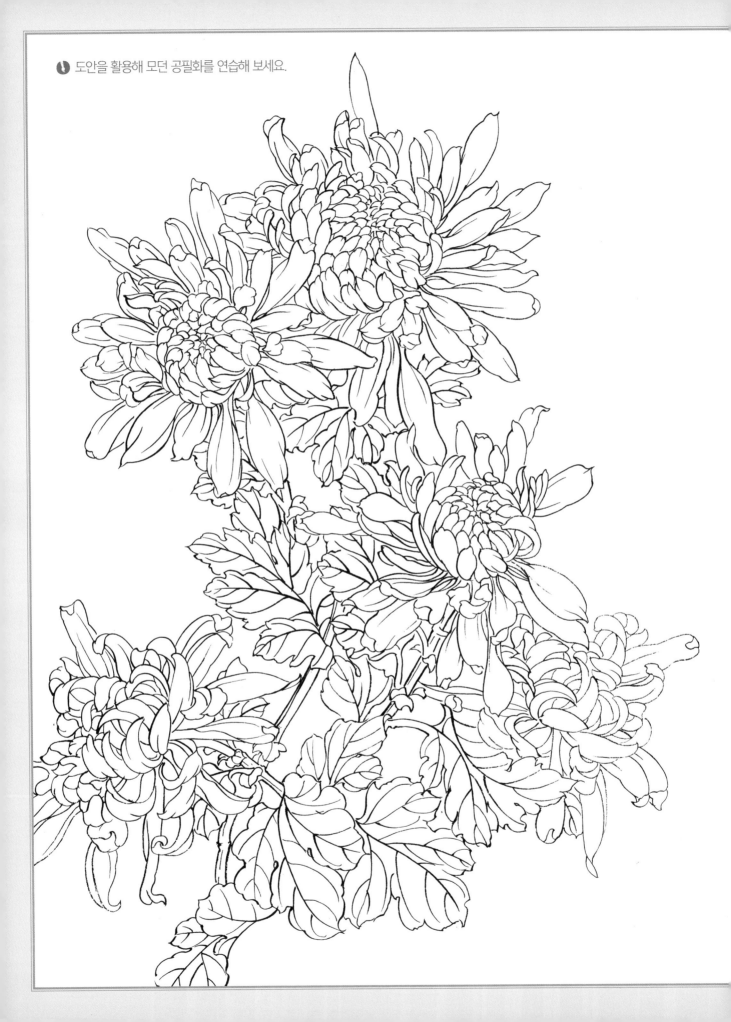

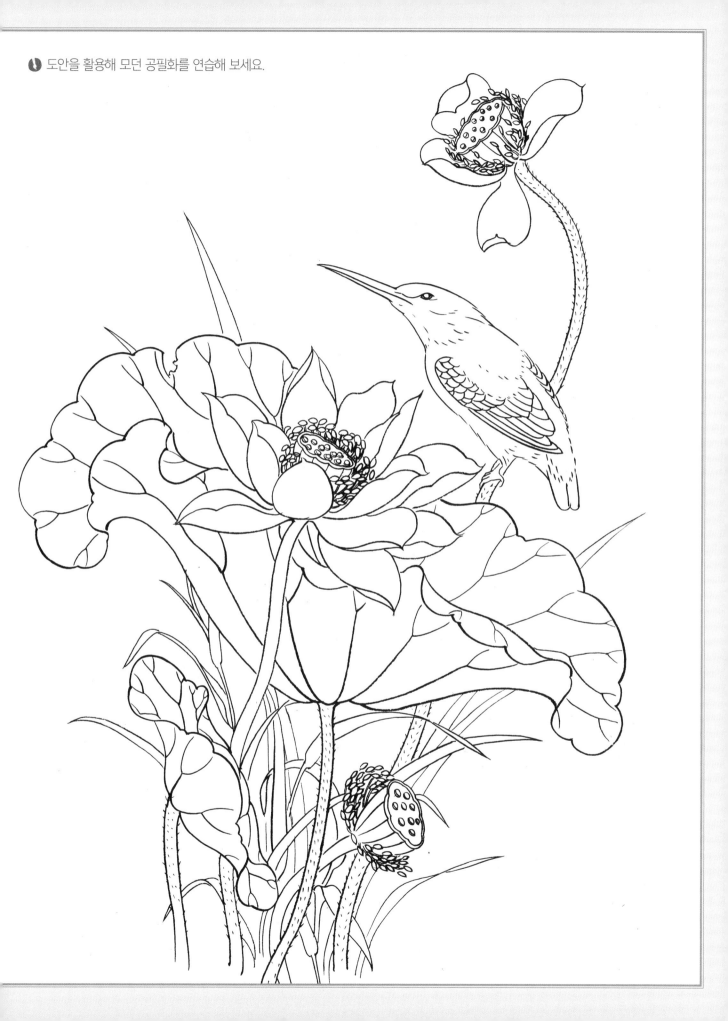

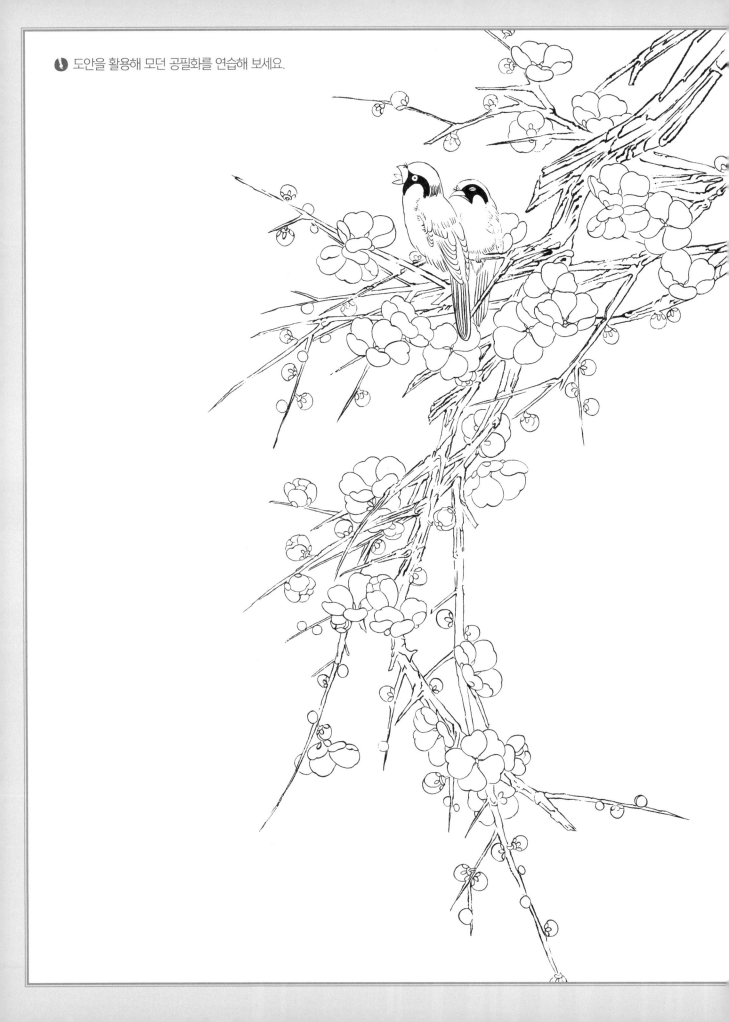

도안을 활용해 모던 공필화를 연습해 보세요.

누구나 쉽게 따라하는
모던 공필화

초판 1쇄 발행 2020년 12월 20일

글/그림	김정란
펴낸이	홍건국
펴낸곳	책앤
디자인	김규림
출판등록	제313-2012-73호
등록일자	2012. 3. 12
주소	서울시 동작구 보라매로5가길7, 캐릭터그린빌1321
전화	02-6409-8206
팩스	02-6407-8206
홈페이지	http://blog.naver.com/chaekann
이메일	chaekann@naver.com

© 김정란

ISBN 979-11-88261-09-3 (03650)